透視假面—甜楚現代性
Под маской: сущность современности
Behind the Mask:
Rose of Modernity

策展人 Кураторы Curators：

安德列‧馬提諾夫 Андрей Мартынов Andrey MARTYNOV

楊衍畇 Юня Янь Yunnia YANG

謝爾蓋‧科瓦列夫斯基 Сергей Ковалевский Sergey KOVALEVSKY

目錄

Содержание

Contents

序

記錄現實與保存記憶，一直是攝影的主要功能，持攝影機的人藉由鏡頭帶領我們到訪不同的時空領域，並觀察生活的多重面貌。作為藝術與文化的保存者，國立臺灣美術館對於攝影藝術的收藏向來不遺餘力，迄今已累積近 1700 件作品，同時，本館此刻正籌辦的「國家攝影博物館」計畫，亦收藏了 8900 餘件攝影作品；這些珍貴的影像創作年代從十九世紀涵蓋至今，不僅質量可觀，亦保存了臺灣的共同文化記憶，記錄臺灣的社會變遷與歷史發展，是十分重要的國家文化資產。

為向國際介紹臺灣攝影之發展歷程，及推廣國美館典藏之攝影作品，本館近年規劃多項以臺灣攝影藝術為主體之交流展；其中，「透視假面－甜楚現代性」是由本館邀請 Andrey Martynov、楊衍畇及 Sergey Kovalevsky 擔任策展人，運用本館典藏之攝影作品，呈現臺灣社會自 1960 年代迄今所經歷的轉變，並以心理學家厄文‧高夫曼（Erving Goffman）的戲劇學原理為核心概念，探討日常生活與劇場儀式的交互關係、人際關係與社會之間的互動，以及攝影家如何成為高夫曼所謂的「中介者」（Mediator）角色。從策展人的選件觀之，本展映現出臺灣自 20 世紀下半葉開始，在追求現代化的進程中，雖經濟成長、物質生活改善，卻也逐漸背離純樸的本質與簡單的生活態度；而攝影創作者除了深入田野記錄現實外，亦藉由藝術性或戲劇性的手法，巧妙揭露現代化進程中，現實世界存在的反常、矛盾、荒謬之處。然而除了批判與警示之外，新世代的攝影創作者亦開始運用創新手法，保存我們對過去美好生活的緬懷。在此，攝影藝術家成為文化與社會、過去與未來、天與地、自然與文明、個人與大眾之間的調解者，藉由鏡頭搭建出一個呈現社會面貌的舞台，同時也透視舞台後面的悲喜生活。

「透視假面－甜楚現代性」展精選 35 位臺灣藝術家的 48 組（共 95 件）攝影作品於俄羅斯克拉斯諾亞爾斯克美術館展出，適逢該館舉辦第 13 屆的克拉斯諾亞爾斯克藝術雙年展，本展與本屆雙年展主題「協商者」（Negotiators）亦有十分適切的呼應與對話關係，均彰顯了當代藝術在社會中所扮演的溝通、交流角色。謹藉本文特別感謝克拉斯諾亞爾斯克美術館對本展的支持與協助、三位策展人的精心策辦，以及參展藝術家的積極參與。期盼本展在俄羅斯的展出，除呈現臺灣攝影的精采與多樣性面貌，也能藉由藝術的力量，帶領國外觀眾更進一步認識臺灣，並促成更豐富的討論。

林志明

林志明
國立臺灣美術館館長

Предисловие

Документировать действительность и сохранять память о ней – таковы всегда были одни из главных функций фотографии. Через объектив фотокамеры, управляемой фотографом, мы познаем разные времена и пространства и наблюдаем за многогранностью бытия. Бережно храня достояние страны в области культуры и искусства, Государственный тайваньский музей изобразительных искусств вкладывает значительные ресурсы в создание коллекции произведений фотоискусства, которая на сегодня уже насчитывает почти 1700 единиц хранения. Кроме того, в собрании созданного нашим музеем Национального центра фотографии уже имеется более 8900 работ. Самые ранние из этих произведений датируются XIX веком, и все включенные в музейные собрания фотографии не только отличаются высоким качеством художественного исполнения, но и играют важную роль в сохранении коллективной памяти тайваньцев, а также в документировании изменений в обществе и траектории развития страны. Эти работы – плоды творчества тайваньских художников – по всем параметрам являются значимым культурным достоянием их родины.

В целях ознакомления международного сообщества с историей развития фотоискусства на Тайване, а также продвижения на международной арене собственного собрания Государственный тайваньский музей изобразительных искусств в последние несколько лет включает в свои планы организацию выставок, посвященных тайваньскому фотоискусству. Проводимая в России выставка «Под маской: сущность современности» – одно из таких мероприятий. Приглашенные кураторы – Андрей Мартынов и Сергей Ковалевский с российской стороны и Юня Янь с тайваньской – используют произведения фотоискусства из собрания нашего музея для того, чтобы представить зрителям путь, по которому развивается тайваньское общество начиная с 1960-х годов, и, отталкиваясь от выдвинутой социопсихологом Ирвингом Гофманом концепции «театральности» обыденной жизни, исследуют вопросы взаимоотношений между: реалиями жизни и театрализованными ритуалами; индивидуумами и коллективом (обществом); и фотографом в качестве «медиатора», согласно Гофману, и разными «зрителями». Судя по работам, отобранным кураторами для экспонирования, выставка представляет образы Тайваня на разных этапах его модернизации начиная со второй половины XX века. Из этих фотографий можно сделать вывод о том, что улучшение материального благосостояния может порой означать потерю человеком искреннего отношения к бытию, а

документальная фотография в духе «полевых исследований» и художественная фотография с не чуждыми ей элементами театра – оба эти жанра способны искусно выявлять аномалии, противоречия и абсурдность, присущие современной жизни. Однако параллельно с критическим подходом к вещам тайваньские художники, используя инновационные приемы в своем творчестве, применяют созидательный подход к переосмыслению прошлого и сохранению памяти о нем. Фотохудожники, таким образом, действительно становятся медиаторами между культурными традициями и обществом, прошлым и настоящим, Небом и Землей, природой и цивилизацией, индивидуумом и массой. Художники с помощью фото- и видеокамеры создают условную «сцену», на которой представлено общество в разных его проявлениях, а также отображают жизнь «за кулисами».

На выставке «Под маской: сущность современности», проходящей в Музейном центре «Площадь Мира» в Красноярске в рамках XIII Красноярской музейной биеннале, представлено 48 серий (95 единиц) произведений фото- и видеоискусства 35 тайваньских художников. Выставка перекликается с темой биеннале «Переговорщики» и подчеркивает роль художника как «переговорщика» и «медиатора» современного искусства в обществе. Я хотел бы воспользоваться этим случаем для того, чтобы выразить благодарность красноярскому Музейному центру «Площадь Мира» – за содействие, кураторам – за профессионализм и усердие, а художникам – за активное участие в подготовке выставки. Надеюсь, что посещение выставки будет не только обогащать представления любителей фото- и видеоискусства о многоликой визуальной культуре Тайваня, но и способствовать более углубленному ознакомлению зрителей с Тайванем как таковым, что должно послужить в будущем основой для более широкого и конструктивного кросс-культурного диалога.

Линь Чжи-мин
Директор Государственного тайваньского музея изобразительных искусств

Foreword

Photography has functioned primarily for recording realities and preserving memories since its invention. Through their camera lenses, photographers open up new horizons for us, immersing us in a kaleidoscopic realm and showing us the multifaceted nature of our quotidian existence. As a major curating institution of arts and cultures, the National Taiwan Museum of Fine Arts (NTMoFA) has spared no effort to expand its photographic art collection (now contains some 1,700 items) which is nothing if not captivating. Besides, more than 8,900 photographic works have been additionally collected under the NTMoFA's ongoing project — "National Museum of Photography and Images." Taken during the past two centuries and enshrined as invaluable national cultural assets, these precious photographs have not only displayed their impressive quality, but also preserved Taiwanese people's shared cultural memories and documented Taiwan's social change and historical transformation.

To raise the international visibility of Taiwanese photographic art and promote the items in NTMoFA's photographic art collection, the museum has staged several exchange exhibitions on this subject. "Behind the Mask: Rose of Modernity" is the latest exhibition organized for this purpose. Employing a two-pronged strategy, the three guest curators — Andrey Martynov, Yunnia Yang, and Sergey Kovalevsky — on the one hand channel the museum's photographic art collection to chart Taiwan's social transformation since the 1960s, and on the other hand draw on psychologist Erving Goffman's dramaturgical theory to investigate interpersonal relationships, social intercourse, and the interplay between everyday practice and theatrical gesture. The question as to how photographers become "mediators" in Goffman's analysis is also addressed in this exhibition. In terms of the entries selected by the three curators, this exhibition is tantamount to a mirror of Taiwan's modernization since the second half of the 20th century that the pursuit of economic growth and material well-being gradually urges people to deviate from their homespun philosophy of life. Apart from faithfully documenting realities through in-depth field surveys, photographers also

ingeniously uncover the abnormalities, contradictions, and absurdities around the real world with artistic or theatrical techniques. By way of comparison, budding photographers do not simply criticize or fire a warning shot across the bows, but also apply innovative methods to the commemoration of our halcyon days. Photographers are quoad hoc mediators between our culture and society, our past and future, Heaven and Earth, nature and civilization, as well as between individuals and the multitude. To put it another way, they represent the society in all its manifestations on the photographic stage, and meanwhile unveil the vicissitudes of life behind the scenes.

The exhibition "Behind the Mask: Rose of Modernity" features a fine selection of 48 sets of brilliant works (a total of 95 pieces) by 35 Taiwanese artists to be displayed at the Krasnoyarsk Museum Centre in Russia, which coincides the 13th Krasnoyarsk Museum Biennale whose theme serendipitously echoes that of "Behind the Mask," both highlighting the roles of contemporary art as a mediator and a negotiator in the two societies. I hereby express my heartfelt gratitude to the Krasnoyarsk Museum Centre for its generous support and assistance regarding this exhibition. My genuine respect and sincere appreciation are also extended to the three curators par excellence for their remarkable effort and all the contributing photographers for their active engagement. I expect this exhibition to spark animated, meaningful discussions and become an enthralling incarnation of the rich diversity of Taiwanese photography, whereby foreign visitors can harness the power of photographic art to gain a deeper understanding of our beloved Taiwan.

Lin Chi-ming

Lin Chi-Ming
Director of National Taiwan Museum of Fine Arts

序

克拉斯諾亞爾斯克美術館是所別具一格的文化機構,其地理位置落在俄羅斯的幾何中心,這或許是它的天命,一如俄國長期以來總被喻為橋接兩大地緣文化現象——即一般所稱的東方與西方——的紐帶。

俄羅斯人的情感和思維在傳統上與歐洲文化及文明脣齒相依。也因此,即便克拉斯諾亞爾斯克美術館的館址距歐洲東部邊界尚有千里之遙,仍在 1998 年贏得了歐洲年度博物館獎,成為第一座獲此殊榮的俄羅斯博物館,實係空前也是絕後。然過去四分之一個世紀陸續發展出的具前瞻性和前導性的創新之舉,在象徵與實際意義上,都封裝在這個西伯利亞城市中。現今的本館企求擴展並豐富既有國際關係的經緯度,將焦距拉近到遠東地區,且有幸獲得臺灣文化部及國立臺灣美術館的鼎力相助。

本館館舍位於和平廣場(Ploschad Mira),並以作為此區街址門牌的第一號為榮。俄文「mir」一字有著美麗而豐富的意涵,意味著一個完滿的行星和宇宙、描繪社會和平、祥和之氣、寬大包容,乃至人類的存在視域。因此,在「一號」門牌所蘊含的概念哲學加持下,隨著當代藝術成為改變的首要介質,本館這些年來已漸漸發展成一文化溝通的創意平台。為了紀念克拉斯諾亞爾斯克美術館前身為第 13 座列寧博物館(蘇聯時期的最後一座)的身分,在文化和創新方面猶以帶有革命色彩的精神,創造出觀看世界的視覺語言,與館舍的實體建築一同彰顯出本館的歷史。

當今的藝術表現形式已跨越繪畫、雕塑,甚至裝置,遠至所有形構存在之必然的視覺及語義範疇的可用媒材,而攝影顯然是其中最容易入手且最普及的選項。當代文明固然氾濫著種種攝影與錄影的圖像,但藝術家獨到的世界觀依舊與過去一樣珍稀可貴,這是才能超群者的真本色。呈現在俄國民眾眼前的國立臺灣美術館攝影藏品精選,著實是一幅人文薈萃的群星圖。

富詩意的視界景觀裡包羅萬象，從紀實作品到非現實的幻影，從極致精簡的形象到日常的繁複補綴。「透視假面」是隱密的，它不只是一片遙遠的神祕之地，更是芸芸眾生心中深藏的私密空間，也是人類歷史中明與暗的總和。

本展覽於第 13 屆克拉斯諾亞爾斯克美術館雙年展這場大型藝術活動中的時空疆域內展出，是個匠心別具的安排。本屆主題「協商者」探討中介者、溝通、交流等議題，而藝術便是創造出「成為」與「轉變」的中介區，當代的藝術家更是周旋於自然與文明、個體與群眾之間的要角。一場介於個人、族群、機構、文化整體之間的對話，在藝術和保存、展示藝術品的博物館所營造出的淳濃且多重向度的語境中發酵。

「透視假面」這項策畫展活化了存在你我內部的儀式性—表演性隱喻，同時為此概念領域注入重要的發展面向，呈現日常生活與舞台表演間的深度連結。參展者呈現出立場轉換的多種方式，使我們相信，藝術家讓我們看到改變的潛能，藝術讓我們也能觸及多重的世界。

本展覽為克拉斯諾亞爾斯克雙年展「協商者」之邀請單元，展覽中的兩幅攝影圖像被用在雙年展的主視覺意象而激盪出深切的共振。

謝爾蓋・科瓦列夫斯基
克拉斯諾亞爾斯克美術館 代理館長

Предисловие

Уникальная культурная институция Музейный центр «Площадь Мира» самой судьбой расположена в геометрическом центре России – страны, чья территория служит метафорой моста между гигантскими гео-культурными феноменами Запада и Востока.

Русские чувство и мысль традиционно связаны множеством сопряжений с цивилизацией и культурой Европы. Симптоматично, что в 1998 году Музейный центр в Красноярске стал первым и до сего дня единственным российским лауреатом престижной премии Конкурса на лучший европейский музей года (EMYA), причем - будучи географически расположен далеко за восточной границей Европы. Таким образом, событийно-эмблематически зафиксировано определенное дальновидение и дальнодействие культурно-инновационной практики, разворачивающейся уже более четверти века в месте зарождения сибирского города. Сегодня наработанную широту и долготу международных отношений мы дополняем и обогащаем пристальным взглядом на Дальний Восток, в чем нам неоценимую дружескую поддержку оказывают Министерство культуры Тайваня и Государственный тайваньский музей изобразительных искусств.

Музейное здание стоит на площади Мира под гордым номером 1. В русском языке слово «мир» чрезвычайно многозначно: это и планетарно-пространственное целое, и социальный покой, гармония, согласие и, даже – экзистенциальный горизонт человека. Будучи столь масштабно и философски фундирован концептуальным адресом, Музейный центр за годы развития стал креативной платформой культурной коммуникации, где современное искусство служит ведущим агентом изменений. Центр «Площадь Мира», помня о своей «первой жизни» в качестве последнего в СССР, 13-го музея Ленина, единственное что, кроме архитектуры, сохраняет от прошлого – это вкус к революции в культуре, стремление к новации в оптике и языке мировосприятия.

Ведь сегодня искусство это не только живопись, скульптура и даже инсталляция, но и фактически все возможные медиумы, формирующие визуально-смысловое поле существования. И очевидно, что фотография из них самое доступное и распространенное средство выражения. Современная цивилизация переполнена фото и видео-изображениями. Однако уникальный художественный взгляд на мир по-прежнему ценен и редок, как истинный талант. Тем более замечательно, что представляемая российской публике фотографическая коллекция Государственного тайваньского музея изобразительных искусств демонстрирует созвездие настоящих дарований.

Диапазон поэтик достаточно широк: от репортажного документа до сюрреалистической фантасмагории, от минималистской строгости фигуры до изобильной мозаики повседневности. «Под маской» открывается не только далекая и в чем-то экзотическая страна, но и глубоко личное пространство современника, а также темные и светлые пятна человеческой истории.

Знаменательно, что выставка размещается во временных и пространственных рамках большого художественного события – XIII Красноярской музейной биеннале, тема которой в этом году звучит как «Переговорщики». В этом контексте посредничества, медиации, коммуникации и переклички искусство образует своего рода фундаментальную промежуточную зону становления и перехода. А художник – важнейший сегодня посредник между культурой и социумом, между прошлым и будущим, между небом и землей, между природой и цивилизацией, между единицей и множеством ... Ведь искусство и музей образуют самую насыщенную и многомерную среду для содержательного диалога личностей, сообществ, институций и даже целых культур.

И кураторский проект «Под маской», активируя ритуально-перформативную метафору, вносит в это концептуальное поле важный поворот и аспект – указывая, прежде всего, на глубинные взаимосвязи повседневной жизни и театральной игры. Участники выставки показывают нам большое разнообразие способов перехода из одной позиции в другую, убеждая в том, что именно художники могут передать нам актуальные способности к транспонированию – живому искусству переключаться и подключаться к множественным мирам.

И особенным символическим свидетельством внутреннего содержательного резонанса красноярского и тайваньского проектов стал тот факт, что два фото-образа из гостевой выставки стали главными иконическими знаками всего совокупного события «Биеннале переговорщиков».

Сергей Ковалевский
и. о. директора Музейный центр «Площадь Мира»

Foreword

The Museum Centre "Ploschad Mira" is a unique cultural institution located, seemingly by destiny itself, in the geometric center of Russia — a country long renowned as a metaphorical bridge between the great geo-cultural phenomena known simply as the East and the West.

Russian thought and sentiment have traditionally been closely bound to European culture and civilization. So much so that, in 1998, the Krasnoyarsk Museum Centre became the first (and still only) Russian museum to win the prestigious European Museum of the Year award, despite being located far beyond the eastern borders of Europe. This is encapsulated, both symbolically and actually, in a certain foresight and foreaction of innovation, developed over 25 years in this Siberian city. Now, we seek to expand and enrich the established latitudes and longitudes of international relations with a closer focus on the Far East, and we are aided in this by Taiwan's Ministry of Culture and the National Taiwan Museum of Fine Arts.

The museum building is located at the Ploschad Mira, and proudly carries the number 1 in its address. The Russian word *mir* is beautifully rich in meaning: it speaks of a planetary and spatial whole, social peace, harmony, acceptance, and even man's existential horizons. Thus, suitably endowed by the conceptual philosophy of its singular address, the Museum Centre over the years became a creative platform for cultural communication, with contemporary art becoming the leading agent of change. Centre "Ploschad Mira," in remembrance of its "first life" as the 13th Lenin Museum (the last such in the USSR), maintains its revolutionary spirit in the culture and innovation in creating a visual language with which to perceive the world. Together with its architecture, this constitutes the only true reminder of the museum's past.

Today, art extends beyond painting, sculpture and even installation into every possible media constituting the visual and semantic field of existence. Obviously, photography is the most accessible and widespread of them all. Indeed, contemporary civilization is oversaturated with photo and video images, but the unique worldview of the artist is as valuable and rare as ever, as any true talent must be. The photographic collection of the National Taiwan Museum of Fine Arts that is being shown to the Russian public presents a constellation of truly gifted authors.

The poetic scope is fairly broad: from documentary work to surreal phantasms; from minimalistically strict figures to a plentiful patchwork of the everyday. "Behind the Mask" is hidden, not just a far away and mysterious land, but also the deeply personal space of the fellow man, as well as all the bright and dark places of human history.

It is significant that the exhibition is located inside the temporal and spatial boundaries of a large-scale artistic event: XIII Krasnoyarsk Museum Biennale, whose theme this year is "Negotiators." In this context of mediation, communication and exchange, art creates a kind of fundamental intermediary zone of becoming and transition. Today, the artist is the most important intermediary between nature and civilization, between the individual and the multitude. The art and the museum that contains it create the most saturated and multidimensional environment for this dialogue of personalities, communities, institutions and whole cultures.

The curatorial project "Behind the Mask" activates the ritualistic-performative metaphor within all of us, while injecting an important developmental aspect into this conceptual field, showing the deep connections between everyday life and stage play. The participants of the exhibition present us with a variety of ways to transition from one position to another, persuading us that it is the artist that can provide us with the capacity for change, and art the ability to connect to multiple worlds.

The deep resonance of the Krasnoyarsk and Taiwanese projects comes from the fact that the two photo-images from the guest exhibition have become symbols of the totality of the "Negotiators' Biennale."

Sergey Kovalevsky
Acting Director of Museum Centre "Ploschad Mira"

策展專文

От кураторов

Curatorial Essays

臺灣攝影藝術的多元風貌

安德列 · 馬提諾夫 / 策展人

儘管已歷經超過 180 年的發展，且作為藝術創作結晶，與較傳統的諸如繪畫和雕塑等表現形式價值相當，攝影作品直至不久前才開始在博物館或美術館展出。就我個人而言，第一次攝影觀展經驗不過發生在 2002 年，地點在紐約大都會藝術博物館，美國攝影師 Irving Penn 的個展。此次觀展經驗為我日後規畫和組織各類藝術計畫帶來靈感刺激，而攝影也成為我的關注焦點。

1980-1990 年代，美國、日本和其他國家開始出現專門的攝影博物館或美術館。視概念差異而定，它們一部分主要從事攝影文化藝術典藏和保存工作，另外也逐漸出現業務範圍較廣的場館，既從事收藏，也積極舉辦展覽。攝影在當代藝術領域如今已佔有一席之地，但各界對攝影藝術的興趣能達現有高度，卻是數十年演進結果。在俄羅斯，尤其是莫斯科和聖彼得堡以外地區，多數博物館或美術館仍偏保守，對攝影依然有偏見、持保留態度，因此推動攝影相關計畫並非總是順利，往往遭遇不解，甚至敵意。

第一座俄羅斯攝影博物館 1992 年在下諾夫哥羅德（Nizhny Novgorod）成立，規模不大；1996 年，莫斯科攝影之家（現為「多媒體藝術博物館」）開幕，迄今不但已建立豐富的俄羅斯和蘇聯攝影作品典藏，也執行過許多令人印象深刻的展覽計畫，廣納包括布列松（Henri Cartier-Bresson）、杉本博司等名家，以及俄羅斯國內外其他藝術家的作品。正是因為受該館的展覽活動刺激，我自 2006 年起舉辦名為「不同面向」的新西伯利亞當代攝影雙年展。

俄羅斯領土廣袤。身為策展人，我認為在首都莫斯科以外城市舉辦常態性的大型國際活動十分重要。以具公眾教育性質的新西伯利亞當代攝影雙年展為例，作品來源即涵蓋歐洲、北美和南美地區，甚至非洲和澳洲，但東亞地區國家一直是重點之一，包括日本、南韓和臺灣。俄羅斯大眾對來自東方國家的攝影作品可謂十分陌生。然而，這些國家的攝影藝術有各自的發展節奏和道路，也各具特色。我認為，正是「特色」值得專家和大眾關注。來自臺灣的攝影藝術作品即已數度獲邀在「不同面向」展出，它們出自羅惠瑜、陳文祺、許哲瑜、陳伯義、李佳祐、吳政璋等攝影家之手。

基本上，各國攝影藝術可謂有自己的個性和容貌，由歷史、政治、地理和其他條件，以及文化傳統所形塑。這樣的時空印記或「容貌」有可能部分相似或完全不同。臺灣攝影藝術也有自己的容貌。無論如何，我奠基於實地造訪（我有幸三度訪問臺灣）、閱讀相關書籍和與參展藝術家交流的個人經驗讓我有根據如此認為。此外，臺灣攝影藝術容貌可以十分不同，往往藏於面具底下、無法直觀，需進一步理解其內涵。

在前述脈絡下，與國立臺灣美術館合作舉辦的「透視假面－甜楚現代性」展覽，展出藝術家和作品豐富多元，是俄羅斯首例。策展人著力甚深，目標是同時廣泛呈現臺灣的紀實和「藝術」、觀念攝影作品，以及當地生活的多面向。就時間向度而言，展出作品橫跨超過半世紀，追溯至 1962 年（如：張照堂），至今看來仍十分「現代」、「新鮮」，然而也有完成於 2017 年的影像作品。此次參展藝術家總計 35 位、展出作品 48 組（共 95 件），多數為國立臺灣美術館館藏。

МНОГООБРАЗИЕ ТАЙВАНЬСКОЙ ФОТОГРАФИИ

Андрей Мартынов / Куратор

Несмотря на более чем 180-летнюю историю, фотография, как равноценный продукт художественного творчества, наряду с более традиционными живописью или скульптурой, стала экспонироваться в музеях относительно недавно. Сам я первую музейную выставку фотографии посетил в Музее Метрополитен в Нью-Йорке в 2002 г. – это была персональная выставка Ирвина Пенна. Лично для меня, посещение этой выставки послужило своего рода толчком при планировании и организации разных арт проектов и фотография стала объектом моего пристального внимания.

Первые специализированные музеи фотографии стали открываться в США, Японии и других странах в 1980-90-е годы. В зависимости от принятой тем или другим музеем концепции, часть их занималась в большей степени коллекционированием фотографического наследия и вопросами его сохранности, но постепенно появились музеи более широкого профиля, занимающиеся как формированием коллекций, так и активной выставочной деятельностью.

Потребовалось несколько десятилетий, чтобы интерес к фотографии вырос до уровня, который мы наблюдаем сегодня, когда фотография отвоевала достойное место в современном изобразительном искусстве.

В России большинство музеев, особенно региональных, консервативны и по-прежнему относятся к фотографии с предубеждением и осторожностью. Продвижение фотографических проектов не всегда происходит легко, часто сталкиваясь с непониманием, зачастую даже агрессивным.

Первый небольшой Русский музей фотографии был основан в 1992 году в Нижнем Новгороде. А в 1996 г. в Москве открылся Московский дом фотографии (сегодня он называется – Мультимедиа Арт Музеем) и, надо отдать должное, за годы своего существования этим музеем была собрана внушительная коллекция русской и советской фотографии и реализовано огромное количество впечатляющих выставочных проектов, представляющих творчество как мировых звезд от Анри Картье Брессона до Хироши Сугимото, так и менее известных отечественных и зарубежных авторов.

Именно находясь под впечатлением выставочной деятельности этого музея, я с 2006 года провожу Новосибирскую биеннале современной фотографии под названием "Другое измерение". Россия – это огромная страна и организация масштабных международных проектов, осуществляемых на постоянной основе не только в столице – Москве, но и в других городах представляется мне, как куратору, чрезвычайно важной. География Новосибирской биеннале фотографии охватывает Европу, Северную и Южную Америки, даже Африку и Австралию, но особое внимание при реализации этого просветительского проекта всегда было обращено на страны Восточной Азии: Японию, Южную Кореи, Тайвань. Фотография стран Востока почти не известна широкой публике в России. В каждой из этих стран она развивалась разными темпами и своим путем, и имеет свои индивидуальные особенности. На мой взгляд именно такие особенности представляют интерес и для специалистов, и для широкой публики.

В разные годы на "Другом измерении" выставлялись и тайваньские фотографы: Ло Хуэй-юй, Чэнь Вэнь-ци, Сюй Чжэ-юй, Чэнь Бо-и, Ли Цзя-ю, У Чжэн-чжан и другие.

Я считаю, что в широком смысле можно говорить о некой персонификации, особом "лице" разных национальных фотографий, формирующемся в результате исторических, политических, географических и других условий, культурных традиций. Такие отпечатки времени - "лица" могут быть в чем-то схожими, но в чем-то совершенно различными. Есть свое "лицо" и у фотографии Тайваня. Во всяком случае, мой личный опыт, основанный на впечатлениях от поездок (мне посчастливилось побывать трижды) и на просмотренных книгах по фотографии Тайваня, а также на личном знакомстве с несколькими участниками выставки, позволяет это утверждать. Причем "лицо" это может быть очень разным, а зачастую скрытым под маской, не видимым наяву, требующим осмысления.

Такая разнообразная по составу и содержанию выставка - "Под маской : сущность современности " - , реализуемая в сотрудничестве с Государственным тайваньским музеем изобразительных искусств, проходит в России впервые.

Кураторами выставки проделана большая работа, в результате которой на выставке представлен широкий спектр работ, представляющих и документальную фотографию, и "художественную", концептуальную. Мы постарались отразить разные стороны жизни обитателей острова Тайвань. Охвачен временной период более чем за половину века: есть фотографии, датирующиеся 1962 г. (Чжан Чжао-тан), причем, выглядят они очень современно, и есть совсем свежие - 2017 г. Большинство из 95 работ 35 авторов отобрано из коллекции Государственного тайваньского музея изобразительных искусств.

The Variety of Taiwanese Photography

Andrey Martynov / Curator

Despite more than 180 years of history, photography, as a product of artistic creativity, standing alongside more traditional painting or sculpture, only began to be exhibited in museums relatively recently. I myself visited the first Museum exhibition of photography at the Metropolitan Museum of Art in New York in 2002 — a personal exhibition of Irving Penn. For me, visiting this exhibition was a timely impetus to the planning and organizing of various art projects, with photography my greatest focus.

The first specialized museums of photography began to open in the United States, Japan and other countries in the 1980s and 1990s. Depending on the leitmotif of the Museum in question, some were more engaged in collecting photographic heritage and issues of preservation, but gradually there came museums of a wider purview, engaged in both the formation of collections but also in active exhibitioning. It took several decades for the interest in photography to grow to the level that we see today, where photography enjoys a worthy place in the halls of contemporary art. However, in Russia, most museums, especially regional ones, are conservative and still treat photography with prejudice and caution. Promotion of photographic projects is not always easy, often faced with misunderstandings, sometimes even of an aggressive form.

The first small Russian Museum of photography was founded in 1992 in Nizhny Novgorod. And, in 1996, the Moscow House of Photography (today the Multimedia Art Museum) was opened and, to its credit, has for years collected an impressive collection of Russian and Soviet photos, realizing a vast number of impressive exhibition projects representing the creativity of both world stars such as Henri Cartier Bresson or Hiroshi Sugimoto, and lesser known domestic and foreign authors.

Impressed by the exhibition activity of this Museum, I have been holding the Novosibirsk Biennale of modern photography (entitled, "Different Dimension") here since 2006. Russia is a huge country and the organisation of permanent large-scale international projects, not only in the capital, Moscow, but also in other cities, seems to me, as a curator, extremely important. The geography of the Novosibirsk Biennale of photography covers Europe, North and South America, even Africa and Australia, but special attention

in the implementation of this educational project has always been paid to the countries of East Asia: Japan, South Korea, and Taiwan. Photography of the East is almost unknown to the general public in Russia. In each of these countries, it has developed at different rates and in its own way, and has its own individual characteristics. In my opinion, such features are of interest to both specialists and the general public. Following this, Taiwanese photographers like Lo Hui-Yu, Chen Wen-Chi, Sheu Jer-Yu, Chen Po-I, Lee Chia-Yu, Wu Cheng-Chang and others were introduced to "Different Dimension" over the years.

I believe that in a broad sense we can talk about a certain personification, a particular "face" of different national photography, formed as a result of historical, political, geographical and other conditions and, of course, cultural traditions. Such prints of time — "faces" can be similar in some ways, but in others — completely different. And my personal experience, based on the impressions gleaned from my trips (I was lucky enough to visit Taiwan three times) and from books on Taiwanese photography, as well as my personal acquaintance with several participants of the exhibition, grants me the insight to say that, without a doubt, Taiwanese photography has its own "face." This "face" can be very different, often hidden under a mask, not visible in reality, requiring interpretation.

The diverse composition and content of the exhibition — "Behind the Mask: Rose of Modernity" — implemented in cooperation with the National Taiwan Museum of Fine Arts, was held in Russia for the first time. The curators of the exhibition have done a huge amount of work, as a result of which is the exhibition of a wide range of works representing both documentary photography, and "artistic", conceptual thought. We have tried to reflect the different aspects of life experienced by the inhabitants of the Taiwan Island. The works cover a time period of more than half a century: there are photos dating back to 1962 (Chang Chao-Tang) which look very modern, and yet there are also the truly recent ones from 2017. Most of the 95 works of 35 authors were selected from the collection of the National Taiwan Museum of Fine Arts.

瑰麗臺灣影像藝術—思索現代性影響

楊衍昀 / 策展人

福爾摩沙，美麗之島，傳說是十六世紀葡萄牙水手對臺灣最初的印象，臺灣亦自豪此一稱謂。因為名符其實，蕞爾小島的自然景致豐富多變，人民樸質有禮、生活機能便利，美食小吃更是讓外國人讚不絕口、海外遊子情牽的家鄉味。近年來，最常聽到的臺灣印象是「臺灣最美麗的風景是人」，人情味是難以忘懷的紀念品，許多外國旅人因為臺灣有家的感覺常住定居下來，開始難免會有文化差異的誤解，久之卻會感受到這種差異會是一種養分。主觀感受與客觀觀察相互輔助之下，即使入境隨俗融入在地，仍有屬於在地人才能理解的文化禮俗與生活習性。

不同於文化觀光的角度，美國社會心理學家厄文・高夫曼（Erving Goffman）以戲劇學原理提出世界是一個舞台，日常生活與劇場儀式有著交互關係，每個人在社會中扮演多重角色。人際關係社會互動如同一系列的表演，因應不同觀眾與情境調整應對，像是戴著面具，真實自我漸漸為力圖充分體現的角色所取代。後天成為的角色是第二自然，是人格的一部份，親切熱情以待外賓是待客之道，亦是好客的真性情。高夫曼在其著作《日常生活中的自我表演》表示只要人活著就是永遠在舞臺上，不斷上演生活的悲喜劇，「臺前」是個體表演能夠以一種普遍、固定的方式來對觀察者進行情境定義的部分，「後臺」可說是舞台佈景後、鏡頭以外的活動，亦是真實的自我。

紀實攝影為一種透視當代生活現實的可能途徑，關懷人文生態的攝影家長期拍攝某一特定主題，時間消融初遇的表層假面，以獨特的美學語彙突顯內在真實，以波特萊爾浪遊者（Flâneur）精神深層觀察城市文化，或以近似人類學田野研究手法深入鄉里社群，進而同理體會其生命經驗，拍出令人動容卻又直指真相的紀實攝影。攝影家穿梭於「臺前」與「後臺」之間，如高夫曼所稱的「中介者」（Mediator），善意又巧妙地暗示「後臺」所隱藏的秘密，這些秘密是為維護「臺前」假面意象。

臺灣唯一馬格蘭攝影社會員的張乾琦，長期關注紐約華人移民社會，唐人街迎神祭典中以低角度視點捕捉到手持福神頭套的男子凝視鏡頭。張乾琦引領觀者看到「後臺」狀態，男子在恍神迷亂的氛圍中，顯露參與祭典凝結華人集體意識的重荷感受。從張照堂、梁正居、簡永彬早期紀實攝影依稀可見臺灣在還未全然高度現代化，保有知足常樂的純真心境，物質生活雖困頓，人際關係與精神生活卻是相當飽滿。孩童的想像力不受大眾媒體的視聽疲勞轟炸更具獨特性，周慶輝的〈野想〉呈現黃羊川地區孩童對電腦的想像，編導式攝影手法頗具戲劇性，卻是孩童的真正夢想，略顯笨拙的身體姿態與粗糙材質的衣著，可見夢想與現實的落差，而夢想是可以改變現狀。

臺灣在二十世紀下半葉創造經濟奇蹟，名列亞洲四小龍，現代化進程中成績斐然，享受富裕便利的生活。然而社會價值觀驟然改變，凡事講究效率，追求物質生活勝於精神層面，強化人際疏離感。加上戒嚴時期對身體約束瀰漫著緊張氛圍，強烈的存在感與身體的反動在張照堂、高重黎、謝春德的超現實感攝影中異化身形重擊你我心靈；黃明川以設計手法與象徵語彙傳達臺灣為物質慾望吞食，亦犧牲美好的童年青春。由藝術家以較為戲劇化的方式「造相」或發現日常中的「反常」意象，正是在現實中無法找到適切的真實意象，透過對「後臺」秘密敏銳地洞悉而再造現實。臺灣人對於這片土地的情懷與認同，除受好山好水滋養外，多元獨特的臺灣民間文化與生活習俗，具有對外來文化的好奇心與新住民的包容力。二十一世紀的臺灣文化印象豐富又複雜，正如戲劇性的假面，瞥見臺灣集體意識所塑造的文化假面，亦如羅蘭巴特所稱「知面」製造意義，攝影不經意包納「刺點」細節，透露了影像總會超越文化普遍性，而能讓觀者帶著個人感受與影像對話，如攝影家一般能夠奧妙地游移在「臺前」與「後臺」兩端。

經過更細膩地深層感知會發現現代性是驅使我們背離純真質樸的自我本質、簡單慢活的生活態度，各種霸權集團與大眾媒體同謀，不斷刺激消費慾望與創造享樂的價值觀。現代性如同一朵帶刺的玫瑰，嬌媚芬芳令人想要摘下擁有，卻必須付出刺痛的代價，甜蜜幸福的現代生活底下有著難以言喻的痛楚落寞。追求科技進步改善生活狀態，原以為家園更加宜居，不斷地開發土地卻忽視水土保持，反造成寶島生態嚴重受創，齊柏林空拍臺灣的影像使我們驚覺家園已然變色，無法恢復福爾摩沙原貌；吳政璋的臺灣「美景」以諷喻批判的語調回應我們漠視自身的生存狀態，致使深陷末世處境，颱風過後遍地可見的漂流木或矗立田埂間的 T 霸廣告看板皆是現代生活與環境生態間的失衡寫照。陳順築的〈花懺〉以神的觀點俯視人間生死狀態，家族墓碑前藉塑膠花影像祭拜先祖，兩相對照下更突顯永恆的人工物與瞬逝的生命體間的荒謬無奈，對親屬難分難捨的追憶情感，彷彿臺灣人對這片土地濃郁的依存眷戀。即便家園因應現代化需求而變色，這片山水自然與在地人文仍然撫慰我們的心靈。如海德格棲居如詩的意念，對袁廣鳴而言在這變動不安的年代要棲居如詩何以為難，看似靜謐祥和的家居生活情境可能一夕之間毀滅消失，即便如此，適應不舒適的存在樣態便是臺灣人自處的生存哲學。洪政任以滿目瘡痍的廢墟現象暗指以開發為名的背後是棲居難為的控訴，表現性的拼貼質地呈現自身與土地間的情感並喚醒我們對未來災難到來的意識。

臺灣在民主自由與平等人權的發展亦為國際所稱道，但這條路走得艱辛，近代歷經日本統治直到 1945 年臺灣光復，1949 年蔣政府播遷來臺旋即實施戒嚴，社會普遍瀰漫著緊張氣氛。1987 年解嚴後才逐漸享有言論自由，人民可以持有不同的政治立場與身分認同，藝術創作呈現觀念批判與多元美學的走向。梅丁衍解構辯證臺灣人民的認同意識，將中華民國國父孫中山與中華人民共和國創立者的毛澤東兩人的臉孔組成一幅拼圖，竟然如此相似毫不違和，蔣政府立足臺灣卻一心想反攻大陸統一中國，望向彼方的統治態度混淆了臺灣人民的身分認同，如拼圖般成謎。兩位偉人肖像只是空洞符碼，「三民主義統一中國」的口號亦是形式上

的集體性政治服從，而非全臺灣人民的心聲。吳天章的〈永協同心文字篇〉以編導式攝影創造看似詭異的寓言性劇照，兩位患有唐氏症的孿生兄弟騎著協力車，他們的笑容過度矯飾僵化，裝扮亦像是綜藝戲團的班底，甚至是艷俗風格的遺照，前世罪孽用來世行善償還。假性俗麗的臺客文化正是「作客」心態所致，暫時性的政策與臨時性的設施使臺灣文化難以深根，年華已逝卻強顏歡笑展現青春一面的主角，外強中乾地堅持保有美麗假面，正是當年解嚴前社會所充斥的矛盾情感。

解構威權是解嚴後藝術家汲於探討的議題，威權並非僅限於政治層面，包括汙名化疾病的醫療機構使社會誤解並歧視孤立病患，危及他們應有的人權。周慶輝長年相處並記錄痲瘋病友的生命歷程，以尊重生命的態度攝影展現他們的尊嚴與韌性。資本主義的金錢遊戲使財富分布懸殊，形成 M 型社會結構，因為經濟狀況不佳陷入生活困頓，必須在都市空間的邊緣地帶遊走、在夾縫中討生活的人民，何經泰則關注底層社會的生活現實，不以側拍窺視他們的沉重人生，而是與他們建立朋友般的關係，鏡頭下的他們在雜亂破舊的生活情境中展露自我的內在本質，坦然凝視鏡頭是他們不為惡劣的外在環境所屈。鼓勵多元族群發聲並重建深根文化及母語是解嚴後新政府的文化政策，王有邦、張詠捷至原住民部落拍攝長老族人，呈現最本質容貌與真誠的凝視，他們的尊嚴自信令人動容。潘小俠以 25 年的攝影生命捕捉蘭嶼達悟族與純淨自然的相處之道，流露著狂放不羈的真性情。這些傑出的紀實影像應驗了高夫曼的觀點：「每個人在日常生活中呈現自己的方式，就是一種表演。」

從心理學的觀點，人性隱含著獸性，尤其在現代社會都市叢林中生存，因應複雜多變的生活樣貌扮演多種角色，難以分辨真實自我。旅美藝術家李小鏡以人獸混種變形展現〈十二生肖〉新世紀眾生相，內在的本我特質藉數位科技外顯出來，藝術家融會東西方文化哲思創造出後現代的「假面」真實本性。年輕世代深受大眾文化影響盡情致性展現自我，特別是次文化中的同人志，透過角色扮演能將他們在卡漫電玩所認同的角色從虛擬世界中解放出來，同時投入創意心力打造扮裝行頭新譯詮釋，高志尊在同人志嘉年華的喧嘩氛圍中展現了這群年輕人高度自信與獨特個性。媒體影響本有正負兩極，看似誘人動感的流行舞蹈亦可以呈現新女性對身體自信美的一種表達展演，何孟娟從傳統崑曲愛情題材與肢體舞蹈巧妙找到與當代流行韓風歌舞 K-POP 的異同關聯。崑曲以暗示性的眼神手勢婉轉地表達愛意與魅力，K-POP 受到西方流行樂風與華麗炫目 MV 舞蹈影響，以性感魅惑的編舞將生活情愛實踐於戲劇展演中。仔細觀察傳統與現代的肢體律動竟有一種特殊的連結，東西方的身體美學已然融為一體，女性在這思想開放的年代能勇於追求與享受身體自主的權力。如何使女性身體主權不受消費主義的宰制，對於特種行業或檳榔西施而言極為困難，有些女性迫於貧境期望能扭轉現狀，有些少女

則是無法抵抗物慾名牌的誘惑短暫地投身檳榔西施的角色，陳敬寶不以慾望客體的角度捕捉檳榔西施的意象，而是展露外界所看不到她們在性感工作服下的自我。

臺灣地狹人稠，無論是熙來攘嚷的都市大街或是遠離塵囂的自然風景處處可現人潮。應是罕見空曠荒無景致，然而政壇變動、社會轉型、產業轉移等因素皆會製造空場廢墟，顯示朝向現代性所憧憬的烏托邦不如人願，或是不斷地被新型態的生活模式顛覆。藝術家遠離人群塵囂，尋覓空蕩場域除找到寧靜的冥想空間，亦觀察到臺前看不到的荒謬真相。姚瑞中從廢墟找到現代生活的出口，專注於信眾巨大欲力的投射，走訪臺灣各地廟宇拍攝無人入境的神像與環境間玄妙的關係，被棄置遺忘的神明影像，淡淡哀愁透露著人心慾望的善變。沈昭良將臺灣廟會中常見的移動式舞台車顯現為超現實的巨型舞台紀念碑，黃昏時刻的光影色調與開戲前無人狀態。藝術家像是闖入超時空的瞬間，閃現臺灣民眾對真實生活態度早以劇場舞台體現。許哲瑜的〈所在〉影像暗指人跡曾在，將文字投影與相應的空間拍攝下來，如馬格利特圖文辯證人類文明的荒謬無常，藝術家創造真實與虛幻之間的詭異氛圍。影像編碼者還原假面下可能的真相，看似靜態影像召喚觀者想像力連結自身經驗置身其中，卻像是無盡故事的動態影像。黃建樺的影像編碼顯示數位時代影像並非僅是作為在場的見證，想像力可以編導藝術家所透視前臺與後臺所具有卻可能不為人知的符碼，唯有將兩方並置一起，觀者驚見後臺符碼已然混在前臺世界中。動物意象是人類情感與慾望的投射，意外地出現在熟知的生活場景中，是觀者思考人類與動物角色易位的反烏托邦寓言。

對於失落的傳統文化、美好的過往記憶、與純樸的生命本質，新世代藝術家有感其重要性力圖以創新的藝術手法與影像美學轉譯保存，邱國峻將傳統刺繡工藝應用於攝影藝術創作中，日常可見的廟會遊行，麥當勞叔叔竟突如其來參與其中，拼貼手法神奇地將幻想與真實時空混淆，幽默嘲弄當代偶像崇拜現象。屬於次文化的刺青藝術，莊榮哲的〈紋人畫〉將古代知識份子的文化素養與當代流行文化結合，以肉身當畫布，呈現梅蘭菊竹四君子的修養必須以身作則，綻放出的創傷血花亦是終身誓言。韓筠青以古典顯影技法表達私密感情創傷，詩意哀愁的影像道出愛情的束縛往往是自願的虐戀。手感顯影經過時間發酵，有機偶然的特質是當代數位影像無法達到的，對歷史舊物的眷戀正是創新技術所匱乏的人性的溫度與記憶的觸感。我們無法將時光倒轉回到過去，然而這些觸發我們對過去美好最深層的想望，卻是對現代化進程的一種反思抗衡。

「透視假面—甜楚現代性」精選 35 位臺灣藝術家共計 48 組影像作品（共 95 件），遠在北國俄羅斯的西伯利亞觀眾將觀察到純真年代的臺灣受到現代化洗禮，家園國土與人心風景已然變色，國際政治風雲中找到主體認同，解嚴前後的壓抑不安與自由解放，當今朝向勇於展現自我的角色扮演，傳統文化亦注入創新語彙，當代藝術家以各種觀念手法透視假面下現代性所帶來的甜蜜與痛楚。

Учитывая влияние современности с помощью очарования тайваньского визуального искусства[1]

Юня Янь / Куратор

Формоза, то есть Прекрасный остров – так нарекли Тайвань португальские мореплаватели в XVI веке, восхитившись красотами природных ландшафтов этого острова в Тихом океане. Тайваньцы до сих пор гордятся этим названием, и, в самом деле, на Тайване прекрасна не только природа – там доброжелательные люди, развитая инфраструктура и, в числе многого другого, пользующаяся любовью гурманов, даже за пределами страны, кухня.

Многие зарубежные туристы считают, что самое прекрасное на Тайване – это люди. Душевная теплота, которая присуща многим местным жителям, – это, как правило, одно из тех вещей и явлений, которые производят самое сильное впечатление на зарубежных гостей при посещении острова. Некоторые иностранцы обосновались на Тайване и, преодолевая трудности, связанные с межкультурной коммуникацией, извлекают для себя немало полезного в результате освоения иных культурных традиций. Тем не менее, вне зависимости от степени адаптации того или иного нового жителя острова к местным условиям, всегда существуют сложные моменты в процессе усвоения сложившихся стереотипов поведения и восприятия вещей – можно сказать, «культурные коды», которые понятны либо подвластны для расшифровки, в основном, лишь носителям культуры конкретной страны или местности. Американский социопсихолог Ирвинг Гофман (Erving Goffman) сравнил мир с театром, повседневную жизнь – с обрядом, которому присущи элементы драматургии, а людей – с актерами, которые исполняют одновременно разные роли. Взаимодействие людей – это взаимодействие актеров, которые изменяют свою игру в соответствии с реакциями «зрителей» и постоянно меняющимся «сценическим антуражем». Мы, таким образом, имеем дело с людьми «в масках», и сами являемся таковыми; при этом под маской может постепенно стереться «истинное лицо». В результате формируется «вторая сущность», которая является также частью «личности». В своей работе «Представление себя другим в повседневной жизни» (*The presentation of self in everyday life*) Гофман утверждает, что человек в течение всей своей жизни постоянно выступает, как на сцене, а его «эго» при этом находится за кулисами.

Документальная фотография – это один из путей познания реальности современной жизни. Фотограф, который занимается конкретной тематикой в течение продолжительного времени, может рассчитывать на «таяние» масок и выявлять, «выворачивать наружу» скрытую истину для дальнейшей её репрезентации с помощью своеобразного художественного языка. Фотограф может наблюдать городскую жизнь по образцу фланера у французского поэта Шарля Бодлера (Charles Baudelaire), либо заниматься её углубленным «полевым» исследованием, взяв пример с антрополога, и в обоих случаях мы можем рассчитывать увидеть произведения, которые производят на зрителя сильное впечатление не только благодаря эффективным творческим приёмам, но и выявленной сути истины. Перемещаясь между «сценой» и «закулисьем», фотограф играет роль «медиатора» (mediator) согласно трактовке Гофмана и искусно намекает на присутствие иной сущности под маской. К примеру, единственный из тайваньских фотографов член агентства "Magnum

1 Русский заголовок текста Юни Янь предоставлен самим автором, а не переводчиком.

Photos, Inc." Чжан Цянь-ци на протяжении многих лет пристально следил за событиями в общине этнических китайцев – иммигрантов в Нью-Йорке и запечатлел в снимке, сделанном им с низкого ракурса во время проведения в Чайнатауне ритуала встречи божеств, мужчину, держащего обрядовый головной убор в руках и глядящего в объектив фотокамеры почти «в упор». Чжан Цянь-ци показал тут зрителю именно картину «за кулисами»: этот мужчина в атмосфере коллективного приближения к состоянию транса ощутил чувство – и бремя – общности с другими участниками действа. Если говорить о такого рода документальной фотографии, то на выставке представлены также сходные по духу произведения Чжан Чжао-тана, Лян Чжэн-цзюя и Цзянь Юн-биня. Они зафиксировали образы жителей Тайваня, когда страна все ещё находилась на ранних этапах модернизации. По произведениям этих фотографов можно судить о том, как полная тягот материальная жизнь тех лет не мешала людям обладать богатым духовным миром. С другой стороны, сопровождающее процесс модернизации развитие различных технологий, включая информационные, не обязательно приводит к эмансипации либо обогащению духовной жизни. Серия работ под названием «Необузданные мысли: проект Хуанъянчуань» фотографа Чжоу Цин-хуэя показывает, как дети, проживающие в сельской местности Хуанъянчуань в провинции Ганьсу на северо-западе Китая и не подверженные сильному влиянию средств массовой информации и массовой медиа-культуры вообще, способны воображать и мыслить «необузданно». Тем не менее, мечта этих детей состоит как раз в противоположном – в большем приобщении к современным технологиям и технике. «Проект Хуанъянчуань» демонстрирует их представления о компьютере и о том, как технологии и техника могли бы изменить их жизнь. С помощью приемов постановочной фотографии, не приукрашивая при этом неумелое обращение детей с техникой и их более чем простую одежду, фотограф фиксирует пропасть между желаниями и реальностью.

Во второй половине XX века Тайвань добился впечатляющих успехов в области экономики и модернизации, по темпам развития он опережал многие другие экономики в Азиатско-Тихоокеанском регионе, и благосостояние жителей страны значительно улучшилось. Тем не менее, изменились и ценностные установки и ориентиры в обществе, повсюду царила гонка за быстрыми успехами в любом деле, а в иерархии ценностей у людей материальная жизнь заняла гораздо более почетное место, нежели духовная. При этом в тот период в стране действовал режим военного положения, который накладывал значительные ограничения на свободы и права людей.

С учетом этого исторического контекста в произведениях фотографов Чжан Чжао-тана, Гао Чун-ли и Се Чунь-дэ, созданных с некоторыми сюрреалистическими элементами, мы видим образы экзистенциальной борьбы – сознательной или подсознательной – тогдашних жителей Тайваня с авторитарным режимом. Фотограф Хуан Мин-чуань, используя приемы визуального дизайна и язык символов, демонстрирует, как Тайвань поглощен жаждой материальных благ, ради которых его жители жертвуют своим (и чужим) детством и юностью. Здесь стоит отметить, что, как бы парадоксально это ни звучало, но для более точной и «правдивой» репрезентации действительности художники, отталкиваясь от своих тонких и чутких наблюдений жизни «за кулисами», могут прибегать в своем творчестве к приемам постановочной фотографии с присущими ей элементами театра.

В силу ряда исторических обстоятельств и присутствия представителей разных этнических групп, культурный ландшафт Тайваня необычайно многокрасочен. Согласно парадигме «studium» и «punctum», выдвинутой Роланом Бартом (Roland Barthes), зрители – носители иной культуры – могут ощутить прямую связь с изображенным на фотографии даже при том, что изображенное «замаскировано» и требует расшифровки. При более близком и осознанном рассмотрении можно убедиться в том, что в идеях модернизма кроются предпосылки к самоотчуждению, обезличиванию, различного характера гегемонии и всеобъемлющему

консьюмеризму. Модернизм – это роза с шипами, которая влечет к себе человека, заставляя его при этом платить за свои вожделения. К примеру, люди стремятся к технологическому прогрессу и экономическому развитию в надежде на улучшение своего благосостояния, но часто в результате оказывается, что прилагаемые ими соответствующие усилия могут привести также к разрушению их жизненной среды. Из фотографий, сделанных Ци Бо-линем с птичьего полёта, можно понять степень необратимости урона, который местные жители нанесли Формозе («Прекрасному острову») в гонке за плодами экономического развития. Другой фотограф, У Чжэн-чжан, в серии своих работ «Красоты Тайваня» критически рассматривает и с некоторой иронией репрезентирует равнодушие людей к собственному экзистенциальному состоянию, способствующее появлению все более благоприятных условий для формирования среды, наводящей на мысли о вероятном «конце света». Фотограф, показывая в своих произведениях унесенные водой после нашествия тайфуна бревна и водруженные посреди рисовых полей рекламные щиты, напоминает зрителю о нарушении баланса в отношениях между человеком и природой, которое только усиливает эсхатологические ощущения. А фотограф Чэнь Шунь-чжу в своей серии работ «Цветочный ритуал» рассматривает вопросы жизни и смерти как бы с позиции всевидящего всевышнего существа. Тут цветочки, изготовленные из пластика и прочих синтетических материалов и поставленные перед надгробиями усопших родственников в знак внимания к ним, подчеркивает абсурдность бытия, когда живое – это и есть эфемерность, а неживое, искусственное – вечность. Особое чувство к своим близким, а также к своей родной земле у большинства людей сохраняется даже в ситуации, когда процессы модернизации деструктивно действуют на личность, на отношения между людьми и на окружающую среду. Тем не менее, исходя из концепции «поэтического обитания человека» Мартина Хайдеггера (Martin Heidegger), художник Юань Гуан-мин демонстрирует в своих произведениях, как ныне трудно человеку «поэтично обитать» на Земле, несмотря на способность отдельных людей, подобно многим тайваньцам, без особых затруднений адаптироваться к тяжелейшим жизненным условиям. А фотограф Хун Чжэн-жэнь, фиксируя в своем произведении «Пространство меланхолии», оставленное девелоперами по ту сторону красивых фасадов новых построек, указывает не только на трудности «поэтического бытия», но и выражает свою озабоченность по поводу вероятной катастрофы, которая грозит настигнуть его любимую родину. Для большей выразительности он соединяет образы разной степени реалистичности.

Достижения Тайваня в области демократизации политических устоев и обеспечения прав и свобод граждан страны были удостоены высокой оценки со стороны международного сообщества. Однако путь к демократии и свободе редко бывает легким. С 1895 по 1945 год, в течение 50 лет, Тайвань находился под колониальным управлением Японии, а с 1949 года, когда с материка на остров перебазировалось возглавлявшееся Национальной партией Китая (Гоминьдан) правительство Китайской Республики, до 1987 года, на протяжении 38 лет, жители Тайваня были заложниками действовавшего в стране военного положения – режима, при котором жестко душилось свободное выражение мысли и любое проявление эстетического креатива. Эти исторические обстоятельства нашли отражение и в произведениях Мэй Дин-яня, деконструирующих проблематику самоидентификации тайваньцев. Например, объединяя в форме пазлов лица отца-основателя Китайской Республики доктора Сунь Ят-сена и первого лидера Китайской Народной Республики Мао

Цзэ-дуна, художник демонстрирует элементы схожести между представителями двух, казалось бы, диаметрально противостоящих друг другу идеологических установок. Перебазировавшееся на остров правительство Китайской Республики под руководством Национальной партии Китая (Гоминьдан) долгое время навязывало жителям Тайваня повестку «отвоевания материка с целью объединения Китая». Под воздействием настойчивой политической пропаганды и длительной кампании промывания мозгов многие тайваньцы терялись в путанице вопросов, связанных с самоидентификацией. «Тайваньская идентичность», таким образом, стала, подобно разобранному пазлу, загадкой для самих жителей острова. Официально провозглашавшееся «национальное единство» под лозунгом «объединения Китая на основе Трех народных принципов» не оправдало ожиданий всех тайваньцев. Художник У Тянь-чжан создает постановочные фотографии в стиле аллегорий под общим названием «Вечное единение душ», производящие ощущение нереальности. На одной из фотографий из этой серии близнецы с синдромом Дауна едут на велосипеде-тандеме и улыбаются натужной улыбкой. Они одеты, как участники водевиля с тайваньской спецификой, и выглядят, как мертвецы, вульгарно накрашенные для «счастливых» посмертных съемок. Такое вульгарно красочное веселье – это, скорее всего, производное от психологии «вечного гостя» в некоей местности. На Тайване издавна преобладает ощущение «временности» существующего порядка вещей во многих сферах жизни. Это затрудняет создание прочной основы для развития общества и побуждает людей маскировать собственные изъяны и слабости.

Одной из основных проблем творческой деятельности тайваньских художников в первые годы после отмены военного положения в 1987 году была деконструкция иерархии ценностей, сформировавшейся при авторитаризме, что должно было способствовать, в частности, более глубокому познанию самого себя. Деконструкция авторитаризма затронула даже приюты, в которых жили прокаженные, изолированные от внешнего мира и ущемленные в правах. Фотограф Чжоу Цин-хуэй вел на протяжении многих лет визуальную документацию жизни в таких приютах, представляя пациентов с диагнозом «болезнь Хансена» (проказа) с акцентом на их человеческом достоинстве. Однако прокаженные – это всего лишь одна из категорий людей, которых принято причислять к «дну» общества. Среди них – и жертвы присущих капитализму жестокой несправедливости и сурового «естественного отбора». Фотограф Хэ Цзин-тай запечатлевал на своих фотопленках образы представителей «дна» – нижних слоев городских «джунглей», социально-экономических маргиналов. Хэ Цзин-тай не делал снимки со стороны, как бы вуайеристически подглядывая за интересующими его людьми. Напротив, он пользовался их доверием – так, что перед его фотокамерой представители «дна» не стеснялись быть самими собой.

В результате отмены военного положения и сопутствующего ослабления засилья идей «объединения Китая» и «возрождения великой китайской нации», на Тайване стали уделять большее внимание вопросам, связанным с продвижением культурного разнообразия, правами аборигенных народностей и поддержкой языковых практик и традиций вне рамок мандаринского наречия (нормативного китайского языка). Фотографы Ван Ю-бан и Чжан Юн-цзе, например, запечатлевали образы старейшин и других представителей коренных народов Тайваня, показывая их гордый и сильный характер, а Пань Сяо-ся на протяжении 25 лет вел визуальную документацию жизни проживающей на Орхидеевом острове (к юго-востоку от собственно Тайваня) аборигенной народности дау, фиксируя её неподдельно гармоничные отношения с природой. Произведения документального характера этих фотографов подтверждают мнение Гофмана о «театральности» повседневной жизни.

С точки зрения психологии и психиатрии, первобытные, «звериные» инстинкты отнюдь не чужды человеку, а в городских «джунглях» человек даже может входить в «амплуа» различных зверей и, возможно, теряться в определении своей изначальной сущности. Базирующийся в США художник Ли Сяо-цзин представляет в серии фотографических работ «12 знаков китайского зодиака» образы различных людей в виде гибридов человека и зверя и таким образом с помощью цифровых технологий как бы «выворачивает наружу» их сущность. При этом понятие «гибрид» предстает перед молодым поколением в иной ипостаси, когда между персонажами виртуального мира – комиксов, анимэ, компьютерных игр и пр. – и живыми людьми происходит взаимодействие – процесс обоюдной эмансипации и формирования «гибридной» личности. Лучший пример этому – японская культура додзинси. Художник Гао Чжи-цзунь представляет в своих произведениях образы молодых людей, увлекающихся культурой додзинси и подчеркивает их индивидуальность и уверенность в себе. А в произведениях художницы Хэ Мэн-цзюань представлен другой «гибрид», когда между апеллирующими к либидо и иным инстинктам поп-музыкой либо танцами – например, в стиле «К-поп», т. е., корейской поп-музыкой – и традиционной музыкальной драмой – например, китайской куньцюй – находится общий язык в плане драматургии, хореографии, художественных приемов, языка жестов и т. д. Стираются, таким образом, границы между восточной и западной эстетикой тела. Кроме эстетики, для женщины особенно актуален вопрос права контроля над своим телом, чтобы её тело не становилось, к примеру, объектом консьюмеризма. Однако это почти невозможно для женщин, работающих в индустрии секса, и для «бетелевых красавиц» – так на Тайване называют откровенно одетых девушек, которые продают из придорожных киосков обладающие тонизирующим действием и предназначенные для жевания орехи бетеля. Молодые женщины становятся «бетелевыми красавицами» по разным причинам – порой по причине их неспособности устоять перед манящей силой консьюмеризма. Художник Чэнь Цзин-бао представляет в своих произведениях образы «бетелевых красавиц» не как заложниц консьюмеризма и объектов вожделения, а как личностей со своим характером.

Тайвань – густонаселенная страна, и запустение – весьма редкое явление в ней. Однако политические, социальные и экономические перемены приводят к запустению – как в буквальном, так и в абстрактном значении этого слова. Модернизация, таким образом, оказывается, по сути, утопическим проектом, вовсе не ведущим к созданию рая на Земле. Художник Яо Жуй-чжун исследует пришедшие в запустение пространства и руины на Тайване, всматриваясь в «абсурдность бытия». В одном из его такого рода произведений запечатлены оставленные прихожанами в заброшенных храмах изваяния божеств тайваньской народной религии. Такие предметы культа отражают желания и устремления прихожан, но пребывание этих идолов в забвении свидетельствует о переменчивости настроений людей. В образовавшейся «пустоте» забытые идолы смотрятся особенно мистически, будучи окутанными аурой таинственности.

Сюрреализм – это часть реалий жизни, иносказательный реализм. Художник Шэнь Чжао-лян представляет используемые в ритуалах народной религии передвижные сцены как сюрреалистические памятники культуры. Сцена без зрителей и специально подобранное соотношение света и тени делают запечатленную на фотографии атмосферу особенно

сюрреалистичной. Художник такими приемами выявляет и показывает, насколько жизнь – это и есть театр. Художник Сюй Чжэ-юй в серии своих произведений под названием «Местонахождение», используя тексты и изображения, представляет пространства, в которых люди оставили свой след. Тут он в стиле Рене Магритта (René Magritte) полемически рассуждает об эфемерности и абсурдности человеческого бытия. Кодировщик изображений кодирует и декодирует «скрытую под маской» сущность вещей и явлений и вовлекает зрителя в соответствующие процессы. Воображение вовлеченного в действие зрителя как будто превращает статичные изображения – фотографии – в движущиеся, которые сродни видеосюжетам. Произведения художника Хуан Цзянь-хуа указывают на то, что в эпоху цифровизации технологии, взаимодействуя с воображением человека, открывают обширное пространство для кодирования и декодирования, и зрители могут с удивлением увидеть, как стираются границы между видимым и невидимым. А для того, чтобы более полно передать человеческие чувства и стремления, художники могут прибегать к аллегорическим образам с анимальным компонентом. Неожиданное появление «звериных» черт, которые дополняют человеческие, на фоне знакомых ему жизненных сцен заставляет зрителя задуматься об антиутопичности реального бытия.

Некоторые тайваньские художники нового поколения прилагают усилия к тому, чтобы, используя инновационные художественные приемы, переводить на современный эстетический язык традиционные искусства. Один из таких художников, Цю Го-чжан, в своих произведениях интегрирует традиционное искусство вышивки и современную фотографию и с помощью коллажа соединяет прошлое и настоящее. В одном из таких произведений «лицо» международной сети закусочных «Макдоналд» – Рональд Макдональд – неожиданно появляется в толпе участников ритуала народной религии. Его присутствие на таком мероприятии можно интерпретировать как иронизирование художника над различными «культами» в современном мире. А художник Чжуан Жун-чжэ в серии произведений под названием «Тату-салонная живопись» соединяет субкультуру тату и традиции китайской высокой культуры «благородных мужей» и, используя кожу человека как бумагу или шёлк в традиционной живописи, декларирует свое художественное кредо, состоящее в том, что благородство – это результат настойчивого и кропотливого самосовершенствования, а кровь и рана от татуировки – это обет верности избранному жизненному пути. Тема травмы получает развитие по иному вектору у художницы Хань Юнь-цин. Она использует технологии классического фотопроцесса для углубленного исследования интимных душевных травм, а выполненные в поэтическом стиле изображения указывают на добровольную готовность влюбленного быть травмированным своими влечениями. Специфику ручной обработки изображений – непредсказуемость ее результатов, особые эстетические эффекты и «теплоту» – невозможно заменить современными технологиями. Такая ностальгия – это, возможно, не просто тоска по прошлому, но и своеобразная реакция на изъяны современности и противостояние им.

На выставке «Под маской: сущность современности» представлены 48 серий фото- и видеопроизведений 35 тайваньских художников (95 экспонатов в целом). Российские зрители смогут по этим произведениям проследить нелегкий путь Тайваня от авторитаризма к демократии и современности, траекторию поиска жителями острова своей идентичности в лабиринте международной политики, а также больше узнать о стремлении тайваньского общества к свободе и эмансипации. В соответствии с духом времени индивидуум и индивидуальность все больше выдвигаются в творчестве этих художников на передний план, а традиционная культура постепенно усваивает современный язык. Обладая постоянно пополняющимся и обновляющимся арсеналом художественных приемов и отталкиваясь от парадигм широкого охвата действительности, художники стремятся глубже постичь сущность современности через свои творческие поиски и визуальные нарративы.

Considering the Influence of Modernity with the Enchantedness of Taiwanese Visual Art

Yunnia Yang / Curator

It is said that Formosa, the Island of Beauty, is so-named for the first impression Taiwan made upon Portuguese sailors in the 16th century. Taiwan has reason to be proud of this fame: the natural scenery in this small island is wonderfully diverse; quality of life is modern and highly convenient; local food is cheap, abundantly diverse and delicious, and, when overseas, Taiwanese miss it terribly. But perhaps the greatest beauty of Taiwan is the Taiwanese themselves. Taiwanese are polite, modest and friendly above all else, and their hospitality may be the most unforgettable souvenir for foreigners. Indeed, many foreign travelers settle in Taiwan, feeling something oddly familiar, a sense of finding home in another country. For certain, in the beginning, they may face simple misunderstandings and miscommunications — there are cultural differences, after all, but even these can be taken as something to experience and enjoy. After all, "when in Rome, do as the Romans do." There are always customs and living habits that only local people can truly understand, but it is in trying to understand them that the tourist or expat is able to explore the many layers of what makes up a foreign culture.

In contrast with the viewpoint of cultural tourism, American social psychologist Erving Goffman puts forth the dramaturgical theory that, "all the world is a stage" (as Shakespeare himself once wrote in *Hamlet*). And it is true: everyday life is intrinsically steeped in theatrical ritual: everybody plays multiple roles in society. Human relations and social interactions may be regarded as a series of performances, adjusted depending on different viewers and situations. Just like wearing a mask, our true self is gradually replaced by the roles that we try our best to play. The acquired characters we become are our second natures, dimensions of our personalities. Treating visitors kindly is therefore an act of hospitality, but also our true temperament. In his writings, *The Presentation of Self in Everyday Life*, Goffman expresses the idea that we are always on stage in one lives, constantly staging a tragicomedy of everyday life. Our "Front stage" is that individual performance which is able to define situations for observers in a universal and fixable way. Our "Back stage" is where all artifice is abandoned, the actor steps out of role, our true self.

Similarly, documentary photography also presents a means to see through the realities of contemporary life. The photographers interested in evolutionary humanism have embarked on long-term projects on the subject. In their works, shallow first impressions of sight are dissolved by time as their unique aesthetic language highlights internal truth. In the spirit of Baudelaire's "Flâneur", they observe the depths of urban culture or dive into the countryside, meeting locals with the aim of quasi-ethnographic field research. It is the photographers' sympathy that realizes the life experience of others in such moving and revealing

documentary photography. Photographers are able to travel back and forth between people's "Front stages" and "Back stages." Goffman called such people "Mediators," which implies kindness and skill in handling the hidden secrets of the "Back stages" in order to maintain the masked images of the "Front stages."

Chang Chien-Chi, the only member of Magnum in Taiwan, has long paid great attention to the society of overseas Chinese in New York. In the ritual parade of China Town, he captures from a low viewpoint the image of a man holding a billiken-like mask gazing at the camera. Chang leads us to see the "Back Stage," a man unveiling his sense of responsibility, consolidating the collective consciousness of overseas Chinese by taking part in traditional rituals. From the early documentary photography taken by Chang Chao-Tang, Liang Cheng-Chu, and Chien Yun-Ping, we remember that the Taiwanese kept themselves of a content mind and pure spirit even when Taiwan had not been fully modernized yet. Although the material life was hard, human relationships were closer and the spiritual life richer at that time. Children's imaginations were unlimited and went beyond the overwhelming visual effects of mass media. Chou Ching-Hui's *Wild Aspirations* shows how the children from rural Yellow Sheep River imagine a computer to be (an object they have never seen). His staged photography is rather theatrical, but nevertheless reveals the true dreams of a child. Her body gesture is slightly awkward and her clothes of rough material. We can see the gap between her dream and reality, but only her dream can change her reality.

In the second half of the 20th century, Taiwan created an economic miracle and was listed in the so-called "Four Asian Dragons" along with Singapore, Hong Kong, and South Korea. Taiwan enjoys a rich and convenient life thanks to its outstanding achievements in the process of modernization. However, social value has changed drastically in the recent decades: everything must now be done efficiently; and an attitude longing for the material over the spiritual has only deepened the estrangement of human relations. In addition, the repressions during the period of martial law has added tension to society. The strong awareness of our existence and a rebellious sense of the body are reflected in the surrealistic photographs of Chang Chao-Tang, Kao Chung-Li, and Hsieh Chun-Te. Our heart is stopped by the images of the alienated corpse. Huang Ming-Chuan expresses the idea that Taiwan is consumed by material desires, that we sacrifice the best of our youth, by means of his design approach and symbolic language.

The artists use more dramatic ways to create or find unusual images in daily life, for they cannot find the appropriate images in reality. Rather, they reconstruct reality according to their own sharp and sensible insight to the secrets of the "Back Stage." Taiwanese embrace this land with love, showing their identity with courage, not just in support of some higher goal, but also to nurture the unique and diverse Taiwanese folk culture and life customs. They have curiosity about other cultures and generosity to new immigrants. The cultural impressions upon Taiwan in the 21st century have been both diverse and complicated, and it is possible to glimpse the theatricality of the cultural mask created by the collective Taiwanese consciousness. Roland Bathes believed that "Studium" created meaning, and that photography only included the details of "Punctum" by chance. This concept suggests that images always go beyond cultural universality. They allow a viewer to have a dialogue with the images according to their own personal perceptions. Just like a photographer, a viewer may travel secretly between "Front stage" and "Back stage."

It is a bitter truth that modernity is driving us away from the simple and innocent essence of a true self, making us forget how to live slowly. All manner of hegemony and mass media conspire with each other to stimulate the public's consuming desire and cement the value of entertainment. Yet, modernity is like a rose with thorns. Its beauty and fragrance are so attractive to human beings that they can't help but to pick it, to possess it, but they pay the price of being stung. Behind that sweet and happy modern life there is unspeakable trauma and lostness. Longing for the progress of technology and an improved living situation, we thought that our homeland would be more comfortable to live in. However, with the continuous exploitation of the Earth, our ignorance to water and soil conservation, the ecology of Taiwan is badly endangered. In the aerial photography of Chi Po-Lin, we find Formosa has been tainted and it is now impossible to regain its beauty as it used to be. In his *Vision of Taiwan*, Wu Cheng-Chang criticizes in an ironic tone the ignorance of our living situation, stuck as we are in an apocalyptic situation. Driftwood everywhere after a typhoon, or an advertising billboard standing in a rice field: these images warn us about the dangerous unbalance between modern life and nature. Chen Shun-Chu's *Flower Ritual* overlooks the life and death of mankind from a God's perspective: in front of a family tomb, the images of plastic flowers are placed to worship ancestors. The introspection between them shows us the absurdity and unbearableness between permanent artificial objects and ephemeral beingness, and the nostalgia attached to relatives. It seems that Taiwanese still have an emotional attachment to this land, changed as it is due to the necessity of modernization: its natural beauty and local culture still comfort our spirit.

Following Martin Heidegger's notion of poetic dwelling, Yuan Goang-Ming shows us how hard it is to live in this world poetically in an age of uncertainty, as if our tranquil and peaceful living conditions could be destroyed at any moment. Even in such an uncomfortable situation, this is how Taiwanese could live at ease. Hung Cheng-Jen presents us with the phenomenon of damaged ruins, accusing the hardship of the living conditions. His expressive collage of textures shows us the emotions between ourselves and nature, and evoke in us a consciousness to the coming future disasters.

The development of democratic freedom and equal human rights in Taiwan is highly praised by international society. This road we go through is not easy. Taiwan was not released from Japanese occupation until 1945. In 1949, Chiang Kai-Shek implemented martial law as soon as his government was relocated to Taiwan. The society that prevailed did so with a deeply tense atmosphere. In 1987, we enjoyed freedom of speech rights after the end of martial law. People could show their different political positions and individual identities. Artistic

creations showed conceptional criticism and multiple aesthetics. Mei Dean-E deconstructs this identity awareness of the Taiwanese. He created a puzzle of the facial images of Sun Yet-Sen and Mao Zedong. The former is the founder of the Republic of China and the latter is the founder of the People's Republic of China. The new face is seen harmoniously. Chiang's government was based in Taiwan with the plan to counterattack the Mainland and unite China. Such a paradox of rulership confused the identity of the Taiwanese: it is indeed a puzzle-like mystery. The portraits of the two great men are just an empty code. The slogan "The Three Principles Reunite China" is also a kind of collective political obedience, rather than the real expectations of all Taiwanese.

In his *Consolidation*, Wu Tien-Chang takes a mise-en-scène image to create uncanny allegorical stills. The twin brothers suffering from Down syndrome are riding a tandem bicycle. Their smiles are too mannered and stiff, and their outfits are also like a variety theatre troupe, even a kitsch-style portrait of the deceased. The sin of the past life should be compensated with the mercy of the next. The falsely vulgar beauty of Taiwanese Redneck Culture is mostly caused by the mentality of "Being a Guest'': temporary policy and provisional facilities cannot allow Taiwanese culture to take root. Their youth has gone away, but they keep their smiles and pretend to maintain a mask of beauty. It is exactly this complexity that our society was filled with before the lifting of martial law.

Deconstructing authority is a keen issue for Taiwanese artists: the idea that authority is not limited to the political aspect, but includes the medical institutions who stigmatized certain sicknesses resulting in misunderstanding, discrimination, and isolation of those patients, endangering their given human rights. Chou Ching-Hui spent a long time with leprosy patients and witnessed their life experiences. In his works, Chou shows their dignity and tenacity with an attitude of respect for life. The monetary game of capitalism has caused the uneven distribution of property, forming the M-shaped social structure. In such unfavorable economic conditions, the poor wander around the marginal zones of urban space and merely survive. Ho Ching-Tai is concerned about the reality of their everyday lives, but he never takes side shots to glimpse at their tough lives: rather, he befriends them. In front of the camera, they express their true selves in such chaotic circumstances. Their undisturbed gaze shows that they aren't cowed by their bad living conditions.

Encouraging the voice from multiethnic groups and reconstructing their cultural and maternal languages became the cultural policy of the new government after the lifting of martial law. Wang Yu-Pang and Chang Yung-Chieh went to the aboriginal tribes to take pictures of the aboriginal elders, showing their sincere gaze. The audience is moved by their dignity and confidence. Pan Hsiao-Hsia spent 25 years taking photographs of the aboriginal tribe Dawu on Orchid Island living in harmony with nature, expressing their uninhibited true temperaments. All these excellent documentary photographs prove Goffman's conception that everyone presents his own way in his own manner, and it is a kind of performance.

From the perspective of psychology, human nature masks bestiality. If we want to survive in the urban jungle of modern society, we have to play multiple roles corresponding to a complicated and ever-changing lifestyle. It is hard to tell which is the true self. American Chinese artist Daniel Lee employs the hybrid metamorphosis of human beings and beast to interpret *Manimals* with the many forms of memory of the 21st century, unveiling explicitly internal libidos by means of digital technology. The artist integrates the cultural thinking of East and West to create this postmodern "mask" of true human nature. The younger generations are encouraged by mass

culture to express themselves freely, especially in the subculture of cosplay. With the assistance of role-playing, they release the characters that they identify with in manga, animation or virtual reality video games. Meanwhile, they devote their efforts into creativity, creating costumes and settings for their new interpretations. Jonathan Kao shows the high self-confidence and unique personality of these young people among the atmosphere of the cosplay's carnival. The influence of mass media can, clearly, be positive or negative.

An attractive and dynamic pop dance can also present the performance of new women who have much greater bodily confidence. Isa Ho has explored the similarities and differences between the gestures of traditional Kunqu opera's love stories and the lyrics and choreography of contemporary K-POP. In Kunqu, suggestive eye contacts and hand gestures express love and charm euphemistically; K-POP is influenced by Western pop music and the dazzling choreography of the MV. The love stories of daily life are put into theatrical practice through the medium of this sexual yet charming choreography. As we observe carefully the traditional and modern body movements, we will find many unique connections between them. The bodily aesthetics have already been fused into an oneness. Women at the age of liberation dare to chase after and enjoy the rights of physical autonomy. Yet, how is female physical autonomy not controlled by consumerism? Certainly, it is very hard for special service occupations or betel nut beauties. Some women are forced to change due to their current living difficulties, and other teenagers simply can't resist the temptations of commodities, working as betel nut beauties for a short time. Chen Chin-Pao doesn't want to take their images at the angles of desired objects, but to show the image of a true self under the sexual uniform.

In Taiwan there is limited space, and it is always full of people. Be it a noisy metropolitan avenue or nature away from the noise, the crowd can be seen everywhere. Rarely is there any empty deserted scenery, but factors such as changes of political situation, transformations in society, and relocations of industry can cause empty spaces and ruins, and this shows that modernity didn't fulfill the utopia that mankind expected, rather our lifestyles have been replaced with another. Artists leave the crowd far away to seek empty space, not only for the enjoyment of silent meditation space, but also for the observing of the absurd truths not to be seen in the "Front Stage." Yao Jui-Chung finds an escape from modern life in the ruins. He focuses on the projection of believers' great desires. He visited the temples around Taiwan to take photographs of the Gods' statues and an environment without images of humankind in order to show these mystic relations. The images of the abandoned and forgotten gods speak in a sad tone of the capriciousness of human desire.

Shen Chao-Liang presents the images of the "transformer-style" traveling stage trucks that are often seen at Taiwanese Carnivals as gigantic and surrealistic stage monuments. Sunset lighting tones and the unmanned state before staging allow the artist to intrude into a moment of hyperspace, flashing images in front of the viewers that reveal how Taiwanese show their attitude to everyday life by means of a stage performance. Sheu Jer-Yu's *Being There* implies implicitly how human traces exist in space. He takes photographs of the projection of texts and their related space, as Réne Magritte uses texts and images to create dialectics on the absurdity and impermanence of human civilization. Sheu creates an uncanny atmosphere between reality and fantasy. The image code generator can return to the original possible truth behind the mask. A still image can recall a viewer's imagination, connecting his own experience within it, like a moving image with an endless story. The image coding of Huang Chien-Hua shows how an image of the digital age is not only served as a document witnessing its presence. Imagination is also able to create mise-en-scène of the unknown codes that only artists see, through the "Front Stage" and into and "Back Stage." With the juxtaposition of the two, viewers are surprised that the codes of the "Back Stage" have been already fused into the world of the "Front Stage." The images of animals are the projection of human emotions and desire. They appear unexpectedly in familiar daily life. It is the allegory of a dystopia, the roles interchanging between mankind and animals. Lost traditional culture, the beautiful memories of the past, simple life essence: the artists of the new generation feel responsible to preserve and interpret these with innovative artistic practices and visual aesthetics. Chiu Kuo-Chun applies traditional embroideries to photographic art. In the carnival parade of daily life there comes unexpectedly Roland McDonald. The collage confuses us magically with the time and space of fantasy and reality. He mocks the contemporary phenomenon of idol worship in a humorous manner. Tattoo art belongs to a subculture. Chuang Jung-Che's *Life Drawing – Four Gentlemen* combines the cultural cultivation of Chinese intelligentsia and contemporary popular culture. Taking the corpse as canvas, Chuang shows the idea that plum, orchid, bamboo and chrysanthemum symbolize the four gentlemen of the flowers in Chinese culture. This self-cultivation must be practiced with action. The bloody blossoms of wounds also symbolize the eternal vows. Han Yun-Ching expresses her intimate traumatic love by means of classical photographic process. Her poetic but sorrowful images tell us that the bounds of love always come from our voluntary sadomasochistic relations. Handmade photography is developed by time; the organic and accidental character cannot be achieved with contemporary digital images. Our nostalgia for old objects is for exactly the human touch and texture of memory that advanced technology lacks. We cannot return to the past, but they trigger a craving for the happiness of the past, that is to say, a kind of introspection and counterbalance to modernization.

"Behind the Mask: Rose of Modernity" selects 48 sets of visual artworks (a total of 95 pieces) from 35 Taiwanese artists based on the collection of National Taiwan Museum of Fine Arts. The public far from Siberia will observe the following: the Taiwan of an innocent age getting influenced by modernization; how the beauty of Formosa and the simplicity of the Taiwanese has changed; the identity of Taiwan in international politics; the repression and liberation before and after martial law, right up to today when we are confident about self-expression and role-play. Traditional culture is also added to with new language, the contemporary artists employing all manner of conceptual approaches to unveil the essence of modernity.

圖版

Фотогалерея

Plates

張照堂 Чжан Чжао-тан CHANG Chao-Tang

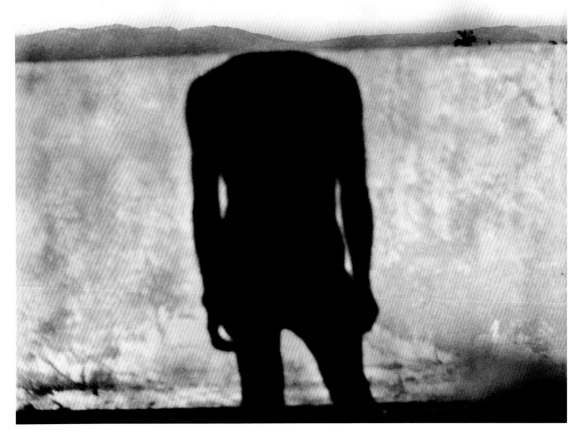

板橋 1962 «Баньцяо», 1962 *Panchiao, Taiwan 1962*

1962 黑白照片、數位影像輸出 Черно-белая фотография, цифровая печать Black-and-white photograph, digital print 47 × 46 cm

國立臺灣美術館典藏 Из собрания Государственного тайваньского музея изобразительных искусств
Collection of the National Taiwan Museum of Fine Arts

張照堂 Чжан Чжао-тан CHANG Chao-Tang

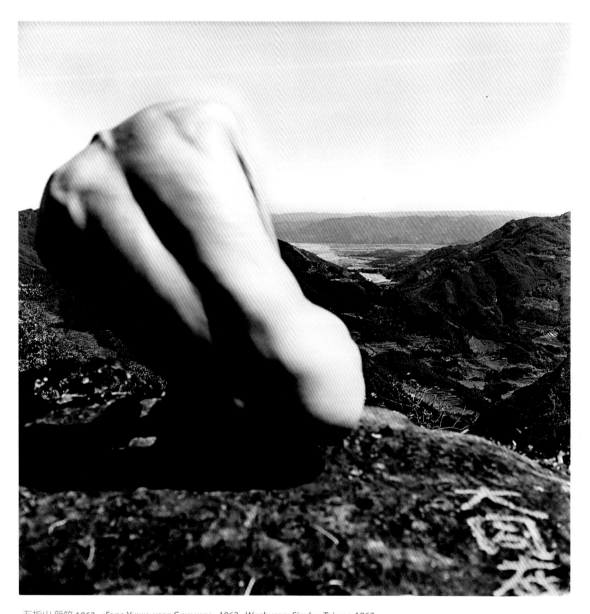

五指山 新竹 1962 «Гора Учжи, уезд Синьчжу», 1962 *Wuchusan, Sinchu, Taiwan 1962*

1962 黑白照片、數位影像輸出 Черно-белая фотография, цифровая печать Black-and-white photograph, digital print 47 × 46 cm

國立臺灣美術館典藏 Из собрания Государственного тайваньского музея изобразительных искусств
Collection of the National Taiwan Museum of Fine Arts

張乾琦　Чжан Цянь-ци　CHANG Chien-Chi

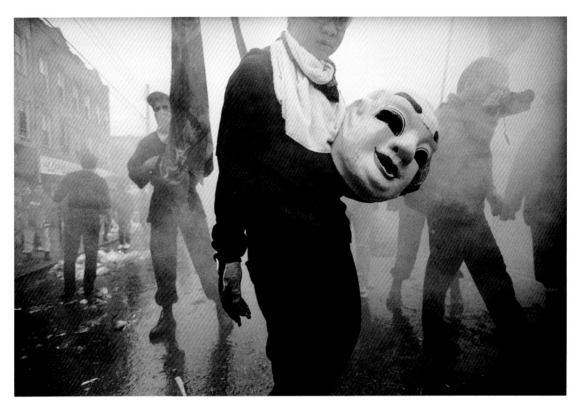

唐人街春節舞獅，紐約，1993　«Представление "Танцующие львы" в Чайнатауне во время празднования Нового года по лунному календарю, Нью-Йорк, 1993 г.»　*Lion Dance at Chinese New Year, New York City, 1993*

1993　銀鹽相紙　Серебряно-желатиновый отпечаток　Gelatin silver print　41 × 50.5 cm

國立臺灣美術館典藏　Из собрания Государственного тайваньского музея изобразительных искусств
Collection of the National Taiwan Museum of Fine Arts

張詠捷 Чжан Юн-цзе CHANG Yung-Chieh

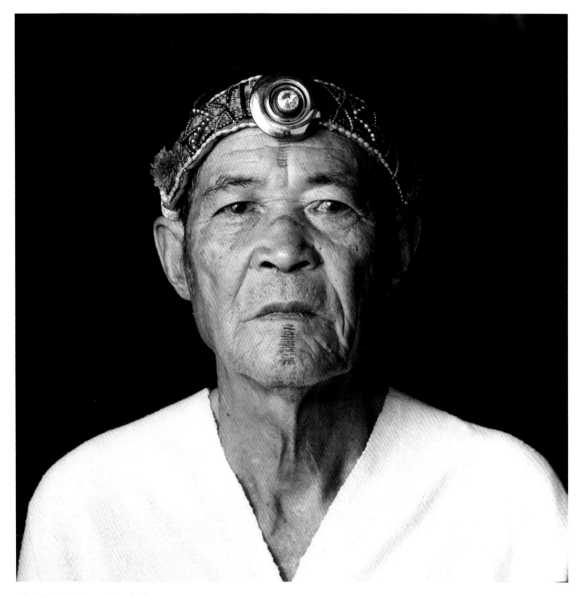

泰雅族紋面長老 – 瑪籟 · 達絲 «Малай Дасунь – старейшина общины атаял с татуировкой на лице»
Indigenous Atayal Elders with Facial Tattoos - Malai Dakun

1992 銀鹽相紙 Серебряно-желатиновый отпечаток Gelatin silver print 25 × 25 cm

藝術家提供 Предоставлено автором Courtesy of the Artist

張詠捷 Чжан Юн-цзе CHANG Yung-Chieh

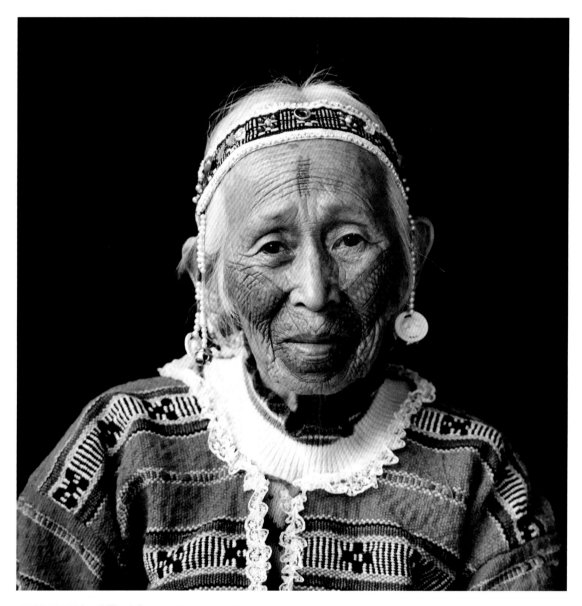

泰雅族紋面長老 – 喜憂 · 由命 «Сию Юмин – старейшина общины атаял с татуировкой на лице»
Indigenous Atayal Elders with Facial Tattoos - Siyo Yomin

1992 銀鹽相紙 Серебряно-желатиновый отпечаток Gelatin silver print 25 × 25 cm

藝術家提供 Предоставлено автором Courtesy of the Artist

陳敬寶 Чэнь Цзин-бао CHEN Chin-Pao

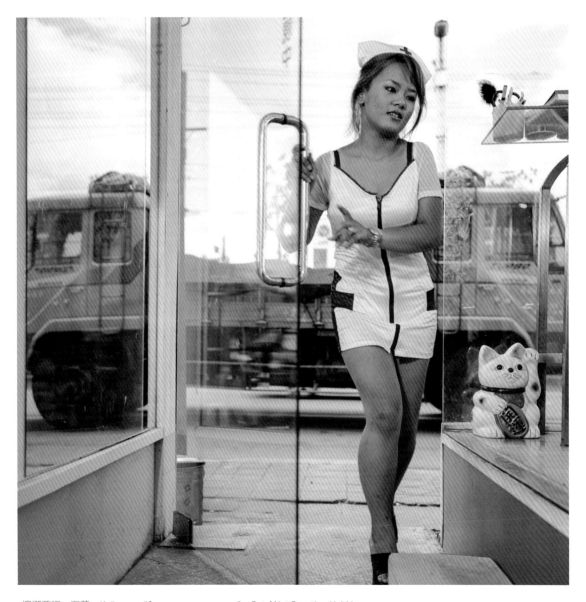

檳榔西施：海蓮 《Хайлянь – "бетелевая красавица"》 *Betel Nut Beauties: Hai-Lien*

2001 彩色照片、聚酯塗佈 RC бумага с полимерным покрытием C-print, resin-coated paper 50 × 50 cm

國立臺灣美術館典藏 Из собрания Государственного тайваньского музея изобразительных искусств
Collection of the National Taiwan Museum of Fine Arts

陳敬寶 Чэнь Цзин-бао CHEN Chin-Pao

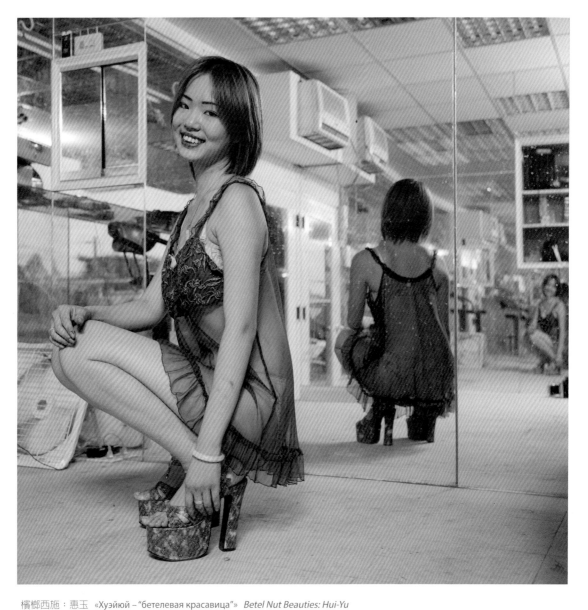

檳榔西施：惠玉 «Хуэйюй – "бетелевая красавица"» *Betel Nut Beauties: Hui-Yu*

2001 彩色照片、聚酯塗佈 RC бумага с полимерным покрытием C-print, resin-coated paper 50 × 50 cm

國立臺灣美術館典藏 Из собрания Государственного тайваньского музея изобразительных искусств
Collection of the National Taiwan Museum of Fine Arts

陳順築 Чэнь Шунь-чжу CHEN Shun-Chu

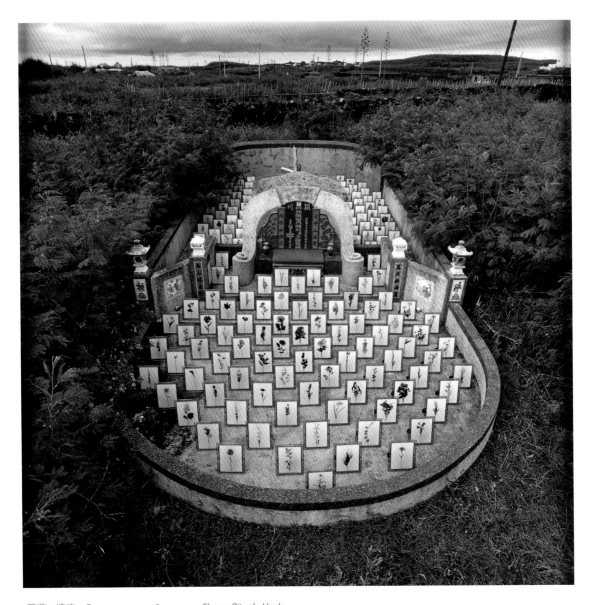

花懺 – 姨丈 «Дядя - цветочный ритуал» *Flower Ritual - Uncle*

2000 地景裝置、彩色照片 Ландшафтная инсталляция Land-installation, C-print 122 × 122 cm

國立臺灣美術館典藏 Из собрания Государственного тайваньского музея изобразительных искусств
Collection of the National Taiwan Museum of Fine Arts

陳宛伶　Чэнь Вань-лин　CHEN Wan-Ling

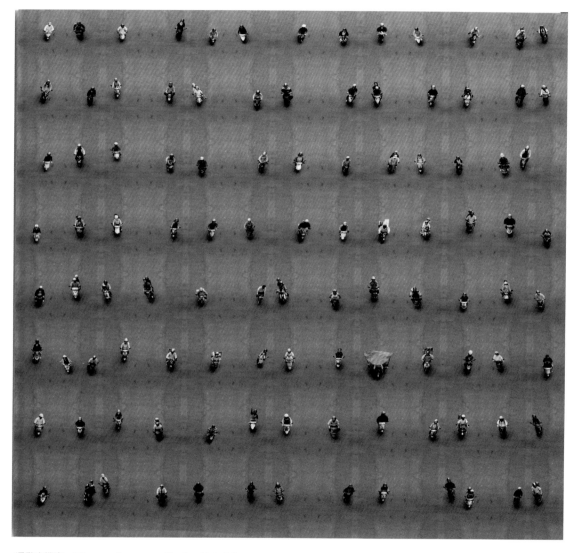

浮動小機車　«"Плавучие" мопеды»　*Floating Motorbike*

2007　數位影像輸出　Цифровая печать　Digital print　120 × 130 cm

國立臺灣美術館典藏　Из собрания Государственного тайваньского музея изобразительных искусств
Collection of the National Taiwan Museum of Fine Arts

齊柏林 Ци Бо-линь CHI Po-Lin

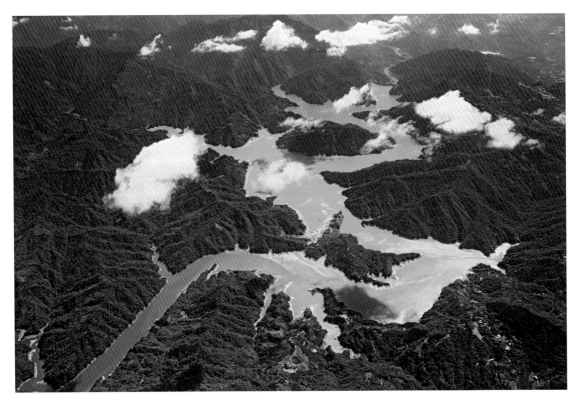

新北市 翡翠水庫 «Жадеитовое водохранилище, специальный муниципалитет Новый Тайбэй» *New Taipei Feitsui Reservoir*

2015 藝術微噴頂級半光面相紙 Полуглянцевая фотобумага высшего качества для плоттерной фотопечати (Giclée print)
Premium semigloss photo paper 80 × 110 cm

國家攝影博物館典藏 Из собрания Национального центра фотографии
Collection of the National Museum of Photography and Images

齊柏林 空中攝影 Photo by Chi Po-lin
財團法人看見 · 齊柏林基金會 提供 Provided by Chi Po-lin Foundation
© 台灣阿布電影股份有限公司 版權所有 © Above Taiwan Cinema, Inc.

簡永彬 Цзянь Юн-бинь CHIEN Yun-Ping

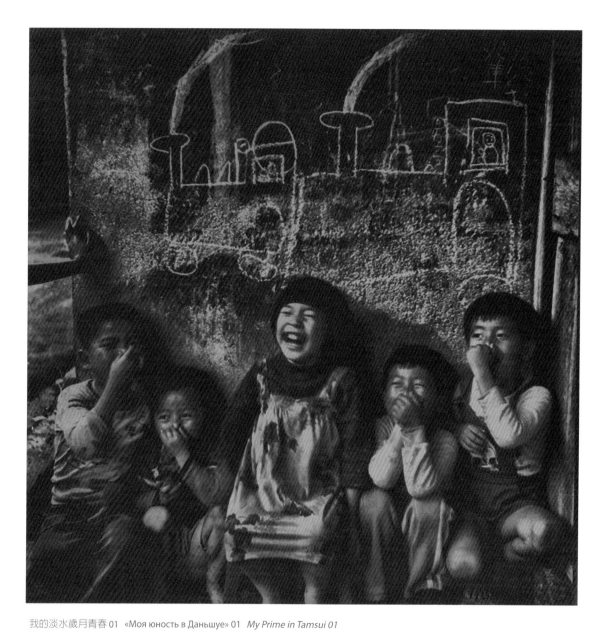

我的淡水歲月青春 01 «Моя юность в Даньшуе» 01 *My Prime in Tamsui 01*
1978 鈀金轉印 Палладиевая печать Palladium print 30 × 40 cm
國家攝影博物館典藏 Из собрания Национального центра фотографии Collection of the National Museum of Photography and Images

邱國峻 Цю Го-цзюнь CHIU Kuo-Chun

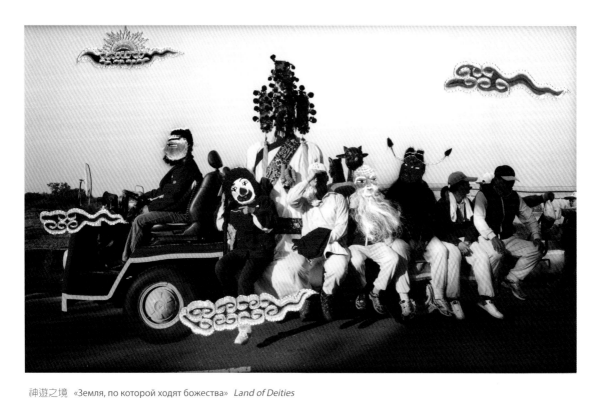

神遊之境 «Земля, по которой ходят божества» *Land of Deities*

2013 攝影、絹布輸出、刺繡 Фотография, шелковая ткань, вышивка Photography, silk printing, embroidery 69 × 112 cm

國立臺灣美術館典藏 Из собрания Государственного тайваньского музея изобразительных искусств
Collection of the National Taiwan Museum of Fine Arts

周慶輝　Чжоу Цин-хуэй　CHOU Ching-Hui

「野想」－黃羊川計畫　«Необузданные мысли» – проект «Хуанъянчуань»　*Wild Aspirations - The Yellow Sheep River Project*

2006　噴墨印刷、100% 純棉無酸藝術紙　Струйная печать, 100% хлопковая бескислотная бумага для печати произведений изобразительного искусства　Inkjet print, 100% cotton rag fine art paper　36 × 26 cm

國立臺灣美術館典藏　Из собрания Государственного тайваньского музея изобразительных искусств
Collection of the National Taiwan Museum of Fine Arts

周慶輝　Чжоу Цин-хуэй　CHOU Ching-Hui

行過幽谷 No.1　«Пройдя долиной тени» №1　*Out of the Shadows No.1*

1992　銀鹽相紙　Серебряно-желатиновый отпечаток　Gelatin silver print　47.8 x 32 cm

國立臺灣美術館典藏　Из собрания Государственного тайваньского музея изобразительных искусств
Collection of the National Taiwan Museum of Fine Arts

莊榮哲 Чжуан Жун-чжэ CHUANG Jung-Che

紋人畫 – 四君子 «Тату-салонная живопись – "Четыре благородных мужа"» *Life Drawing – Four Gentlemen*

2011 相紙 Хромогенная печать Lightjet C-print 76 × 29.5 cm × 4 pieces

國立臺灣美術館典藏 Из собрания Государственного тайваньского музея изобразительных искусств
Collection of the National Taiwan Museum of Fine Arts

韓筠青 Хань Юнь-цин HAN Yun-Ching

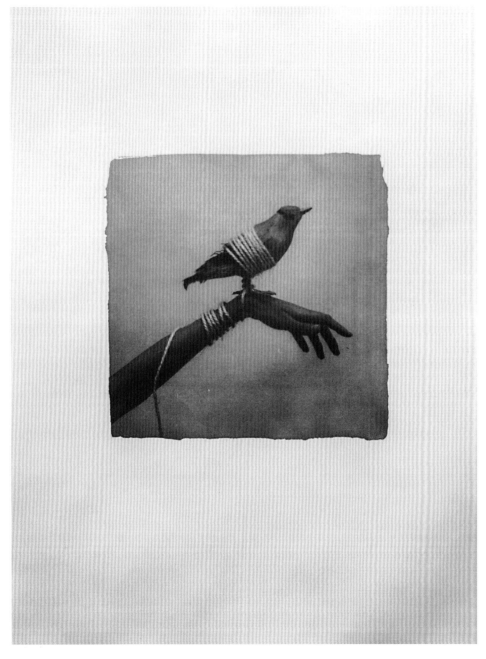

束縛 – 3 «Узы - 3» *The Bound - 3*

2016 范戴克轉印法－水彩紙 Коричневая печать Ван Дейка, акварельная бумага
Vandyke brown print on watercolor paper 34.6 × 26.6 cm

藝術家提供 Предоставлено автором Courtesy of the Artist

何經泰 Хэ Цзин-тай HO Ching-Tai

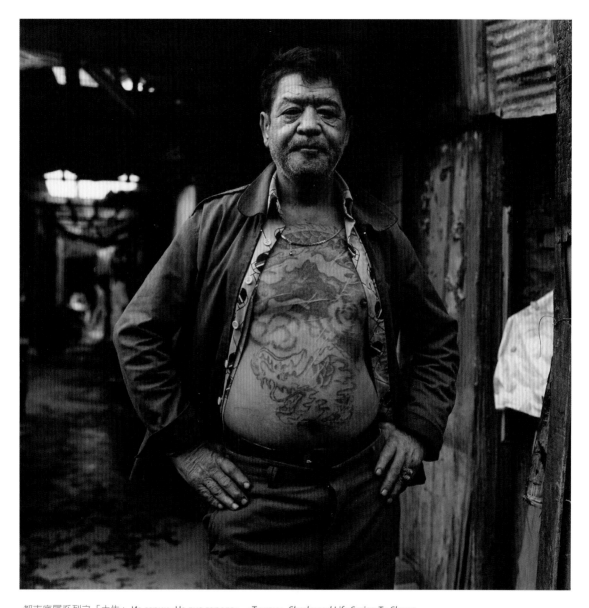

都市底層系列之「土生」 Из серии «На дне города» – «Тушэн» *Shadowed Life Series: Tu Sheng*

1989 銀鹽相紙 Серебряно-желатиновый отпечаток Gelatin silver print 38 × 38 cm

國立臺灣美術館典藏 Из собрания Государственного тайваньского музея изобразительных искусств
Collection of the National Taiwan Museum of Fine Arts

何孟娟 Хэ Мэн-цзюань Isa HO

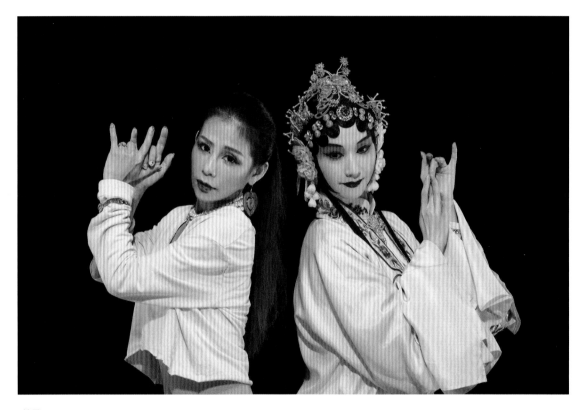

牡丹 «Пионы» *Peony*
2017 單頻道録像，彩色有聲 Одноканальная запись – цветная, со звуком Single-channel video, color, sound 7'36"
藝術銀行典藏 Из собрания «Банка произведений искусства» Министерства культуры КР (Тайвань) Collection of the Art Bank

侯聰慧 Хоу Цун-хуэй HOU Tsung-Hui

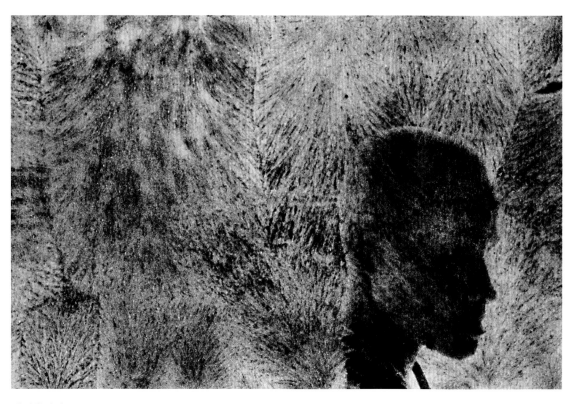

龍發堂系列 -12 Из серии «Храм Лунфа (с приютом для душевнобольных)»-12 *Longfatang Series-12*

1983 黑白照片、紙基 Черно-белая фотография, бумага на волокнистой основе
Black-and-white photograph, fiber-based paper 42 × 60 cm

國立臺灣美術館典藏 Из собрания Государственного тайваньского музея изобразительных искусств
Collection of the National Taiwan Museum of Fine Arts

謝春德　Се Чунь-дэ　HSIEH Chun-Te

河床　«Русло реки»　*River Bed*

1969　噴墨列印　Струйная печать　Inkjet print　100 × 72 cm

國家攝影博物館典藏　Из собрания Национального центра фотографии　Collection of the National Museum of Photography and Images

謝春德 Се Чунь-дэ HSIEH Chun-Te

伸向天空 «Устремленность к небу» *Outstretch into the Sky*

1968 噴墨列印 Струйная печать Inkjet print 72 × 100 cm

國家攝影博物館典藏 Из собрания Национального центра фотографии Collection of the National Museum of Photography and Images

黃建樺 Хуан Цзянь-хуа HUANG Chien-Hua

走獸 – 熊 «Звери – медведь» *Beasts – Bear*

2006 數位攝影、頂級光面相紙 Цифровая фотография, глянцевая фотобумага высшего качества
Digital photography, premium glossy photo paper 45 × 70 cm

國立臺灣美術館典藏（展示輸出版本由藝術家提供）Из собрания Государственного тайваньского музея изобразительных
искусств (Версия, предоставленная художником) Collection of the National Taiwan Museum of Fine Arts (Exhibit Courtesy of the Artist)

黃建樺 Хуан Цзянь-хуа HUANG Chien-Hua

走獸－猴 «Звери – обезьяна» *Beasts – Monkey*

2006 數位攝影、頂級光面相紙 Цифровая фотография, глянцевая фотобумага высшего качества
Digital photography, premium glossy photo paper 40 × 53.3 cm

國立臺灣美術館典藏（展示輸出版本由藝術家提供） Из собрания Государственного тайваньского музея изобразительных искусств (Версия, предоставленная художником)
Collection of the National Taiwan Museum of Fine Arts (Exhibit Courtesy of the Artist)

黃明川 Хуан Мин-чуань HUANG Ming-Chuan

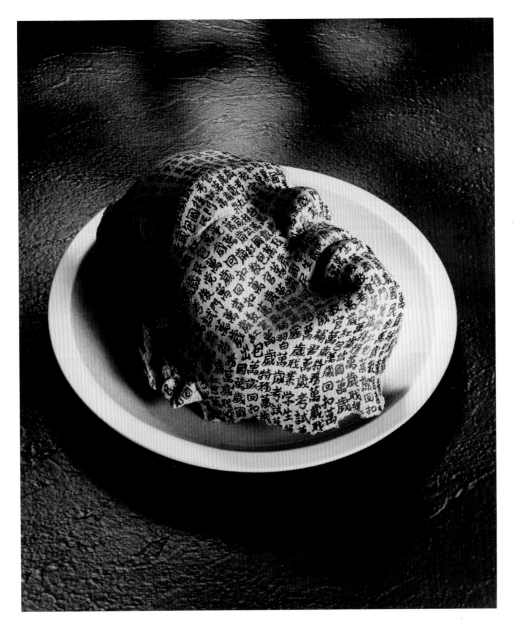

學校的日子 «Школьные дни» *Days in School*

1987 西霸彩色相紙 Сибахромная печать Cibacrome print 60 × 50 cm

國立臺灣美術館典藏 Из собрания Государственного тайваньского музея изобразительных искусств
Collection of the National Taiwan Museum of Fine Arts

黃明川 Хуан Мин-чуань HUANG Ming-Chuan

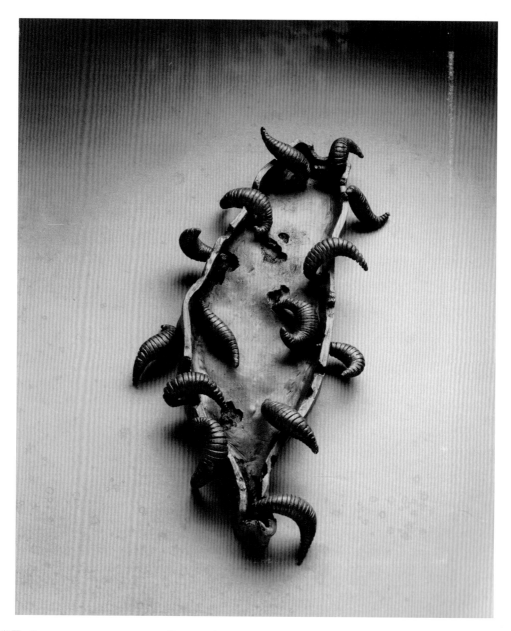

經濟犯罪 «Экономическое преступление» *Economic Crime*

1988 西霸彩色相紙 Сибахромная печать Cibacrome print 60 × 50 cm

國立臺灣美術館典藏 Из собрания Государственного тайваньского музея изобразительных искусств
Collection of the National Taiwan Museum of Fine Arts

66

洪政任 Хун Чжэн-жэнь HUNG Cheng-Jen

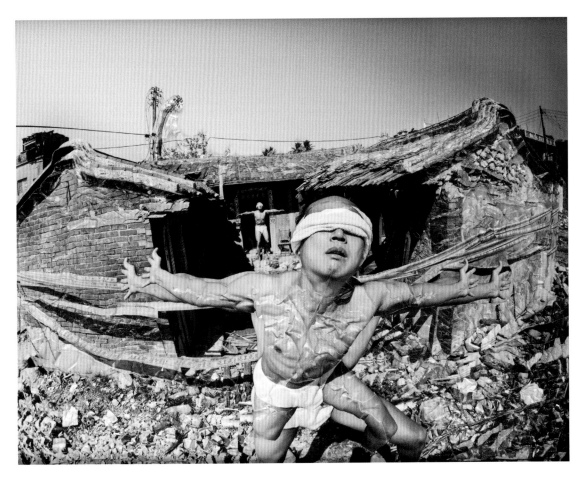

憂鬱場域 «Пространство меланхолии» *Place of Melancholy*

2008 無酸紙基藝術微噴 Художественная печать на бумаге высокого качества
Giclée print on archival photo paper 120 × 150 cm

國家攝影博物館典藏 Из собрания Национального центра фотографии Collection of the National Museum of Photography and Images

高重黎 Гао Чун-ли KAO Chung-Li

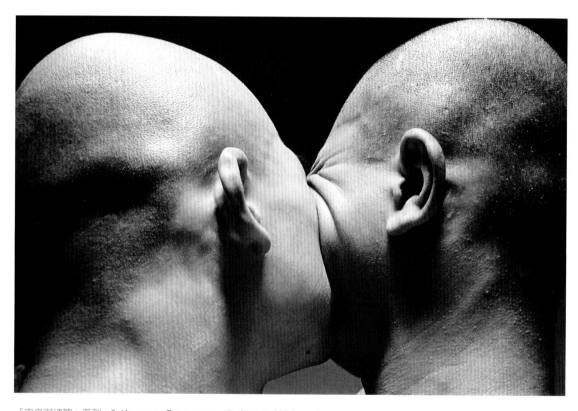

「肉身與魂魄」系列 – 2 Из серии «Плоть и дух» – 2 Aspects & Visions - 2

1986 黑白照片、紙基 Черно-белая фотография, бумага на волокнистой основе
Black-and-white photograph, fiber-based paper 34 × 51 cm

國立臺灣美術館典藏 Из собрания Государственного тайваньского музея изобразительных искусств
Collection of the National Taiwan Museum of Fine Arts

高志尊 Гао Чжи-цзунь Jonathan KAO

A/P

《愛麗絲夢遊仙境》– Rabbit 傳令兵 «Алиса в стране чудес – Кролик-вестовой» *Alice's Adventures in Wonderland - White Rabbit*

2016 蛋白相紙 Альбуминовая печать Albumen print 42 × 28 cm

國家攝影博物館典藏 Из собрания Национального центра фотографии Collection of the National Museum of Photography and Images

李小鏡 Ли Сяо-цзин Daniel LEE

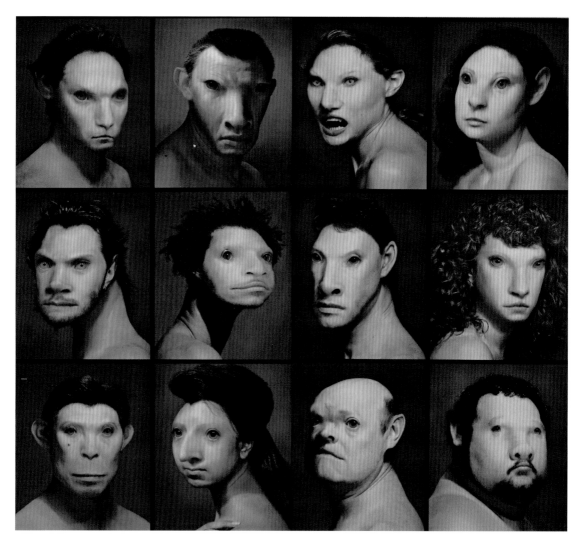

十二生肖 «12 знаков китайского зодиака» *Manimals*

1993 數位耦合劑輸出相片 Цифровая хромогенная печать Digital coupler print 182.5 × 203 cm

國立臺灣美術館典藏（展示輸出版本由藝術家提供） Из собрания Государственного тайваньского музея изобразительных искусств (Версия, предоставленная художником)
Collection of the National Taiwan Museum of Fine Arts (Exhibit Courtesy of the Artist)

梁正居　Лян Чжэн-цзюй　LIANG Cheng-Chu

老農 «Пожилой земледелец» *Old Farmer*

1978　明膠銀鹽　Серебряно-желатиновый отпечаток　Gelatin silver print　46 × 46 cm

國家攝影博物館典藏　Из собрания Национального центра фотографии　Collection of the National Museum of Photography and Images

劉振祥 Лю Чжэнь-сян LIU Chen-Hsiang

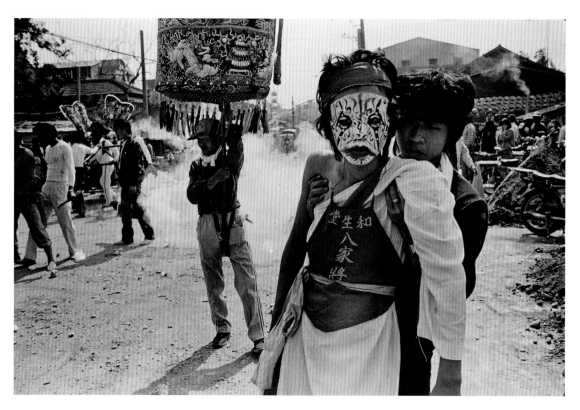

八家將 «Восемь мифических генералов» *Eight Household Generals*

1987 銀鹽相紙 Серебряно-желатиновый отпечаток Gelatin silver print 33 × 49 cm

國家攝影博物館典藏 Из собрания Национального центра фотографии Collection of the National Museum of Photography and Images

梅丁衍 Мэй Дин-янь MEI Dean-E

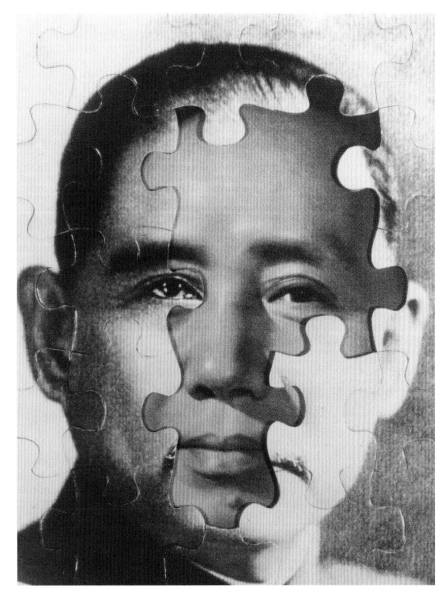

三民主義統一中國 «Объединение Китая на основе Трех народных принципов» *The Three Principles Reunite China*

1991 數位影像輸出 Цифровая печать Digital print 138.5 × 105.5 cm

國立臺灣美術館典藏（展示輸出版本由藝術家提供）Из собрания Государственного тайваньского музея изобразительных искусств (Версия, предоставленная художником) Collection of the National Taiwan Museum of Fine Arts (Exhibit Courtesy of the Artist)

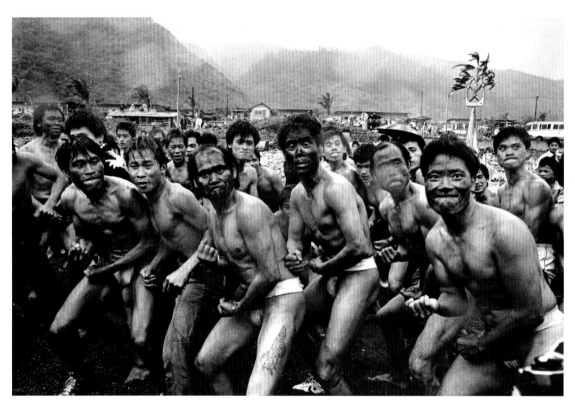

蘭嶼記事 – 驅逐惡靈 «Заметки об Орхидеевом острове – экзорсизм» *Photographic Reportage of Orchid Island - Exorcizing the Demon*
1988 銀鹽相紙 Серебряно-желатиновый отпечаток Gelatin silver print 20 × 31 cm
藝術家提供 Предоставлено автором Courtesy of the Artist

沈昭良 Шэнь Чжао-лян SHEN Chao-Liang

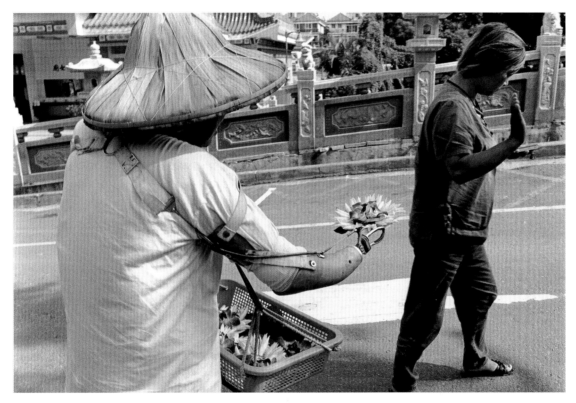

玉蘭 «Магнолия обнаженная» YULAN Magnolia Flowers

2004 銀鹽相紙 Серебряно-желатиновый отпечаток Silver print 50.8 × 61 cm

藝術家提供 Предоставлено автором Courtesy of the Artist

沈昭良 Шэнь Чжао-лян SHEN Chao-Liang

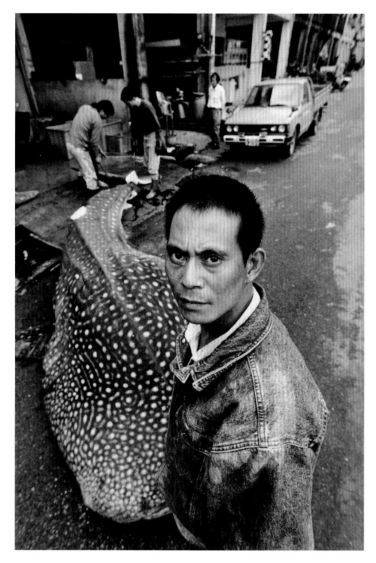

映像南方澳 «Образы Наньфанъао» *Reflections of Nan-Fang-Ao*

1997 銀鹽相紙 Серебряно-желатиновый отпечаток Silver print 61 × 50.8 cm

國立臺灣美術館典藏 Из собрания Государственного тайваньского музея изобразительных искусств
Collection of the National Taiwan Museum of Fine Arts

沈昭良 Шэнь Чжао-лян SHEN Chao-Liang

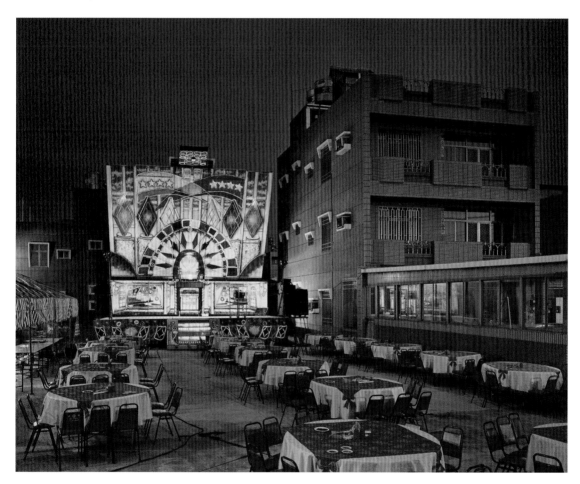

STAGE - 21 «Сцена - 21» *STAGE - 21*

2008 噴墨列印 Струйная печать Inkjet print 118 × 143 cm

藝術家提供 Предоставлено автором Courtesy of the Artist

沈昭良 Шэнь Чжао-лян SHEN Chao-Liang

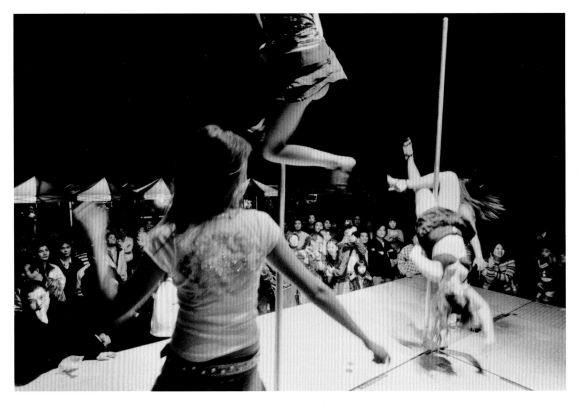

台灣綜藝團 «Водевиль по-тайваньски и его участники» *Taiwanese Vaudeville Troupes*
2006 銀鹽相紙 Серебряно-желатиновый отпечаток Silver print 50.8 × 61 cm
藝術家提供 Предоставлено автором Courtesy of the Artist

許哲瑜 Сюй Чжэ-юй SHEU Jer-Yu

所在 – Stall　Из серии «Местонахождение» — « Stall »　*Being There - Stall*
2003　數位影像輸出　Цифровая печать　Digital print　60 × 60 cm
藝術家提供　Предоставлено автором　Courtesy of the Artist

許哲瑜 Сюй Чжэ-юй SHEU Jer-Yu

所在 – Hide Из серии «Местонахождение» − « Hide » *Being There - Hide*

2005 數位影像輸出 Цифровая печать Digital print 60 × 80 cm

藝術家提供 Предоставлено автором Courtesy of the Artist

蔡文祥 Цай Вэнь-сян TSAI Wen-Hsiang

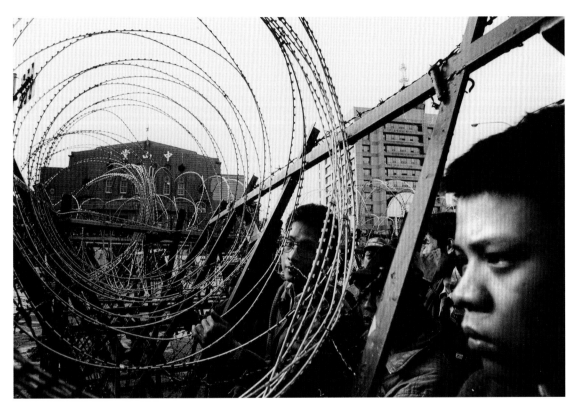

敢動年代系列 12 Из серии «Эпоха отважных свершений» 12 *The Age of Defiance Series 12*

1988 數位影像輸出 Цифровая печать Digital print 60 × 87.6 cm

國家攝影博物館典藏 Из собрания Национального центра фотографии Collection of the National Museum of Photography and Images

曾敏雄 Цзэн Минь-сюн TSENG Miin-Shyong

老人的鬍子 «Борода старика» *Old Man's Beard*

2006 銀鹽相紙 Серебряно-желатиновый отпечаток Gelatin silver print 38 × 57 cm

國家攝影博物館典藏 Из собрания Национального центра фотографии Collection of the National Museum of Photography and Images

王有邦 Ван Ю-бан WANG Yu-Pang

好茶紀實攝影 13：Kalinuane 開奴安（盧朝鳳）舊好茶水源地游泳 «Документальная фотография » 13 – «Калинуанкупается в устье ручья племени Кукапуеган» *Haucha Documentary Photograph 13: Kalinuane Swimming at the Head - Water Point of the Kucapungane Tribe*

1992 黑白照片、FB 纖維紙基 Черно-белая фотография, бумага на волокнистой основе
Black-and-white photograph, fiber-based paper 40 × 50 cm

國家攝影博物館典藏 Из собрания Национального центра фотографии Collection of the National Museum of Photography and Images

吳政璋 У Чжэн-чжан WU Cheng-Chang

台灣「美景」系列之「T霸與稻田」 Из серии «Красоты Тайваня» - «Рекламные щиты и рисовые поля»
Vision of Taiwan - T-bar and Rice Field

2011 噴墨列印 Струйная печать Inkjet print 100 × 150 cm

國家攝影博物館典藏（展示輸出版本由藝術家提供） Из собрания Национального центра фотографии (Версия, предоставленная художником) Collection of the National Museum of Photography and Images (Exhibit Courtesy of the Artist)

吳天章 У Тянь-чжан WU Tien-Chang

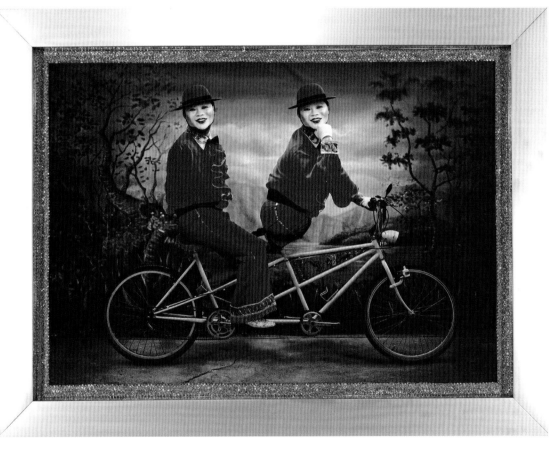

永協同心文字篇 «Вечное единение душ» – «Письмена» *Consolidation*

2001 雷射輸出於相紙、亮片布邊、不鏽鋼框 Лазерная печать, обрамление из ткани с блестками, рамка из нержавеющей стали
Laser C-print on photographic paper, sequin fabric edge, stainless steel frame 135.5 × 189 cm

國立臺灣美術館典藏 Из собрания Государственного тайваньского музея изобразительных искусств
Collection of the National Taiwan Museum of Fine Arts

姚瑞中　Яо Жуй-чжун　YAO Jui-Chung

廢墟迷走 IV：神偶繞境　«Странствие по руинам» IV – «Божества и идолы обходят свои владения»
Roaming around the Ruins IV - Gods & Idols Surround the Border

1991～2011　數位黑白輸出　Цифровая черно-белая печать　Digital black-and-white print　120 × 150 cm × 12 pieces

國家攝影博物館典藏（展示輸出版本由藝術家提供）Из собрания Национального центра фотографии (Версия, предоставленная художником) Collection of the National Museum of Photography and Images (Exhibit Courtesy of the Artist)

姚瑞中　Яо Жуй-чжун　YAO Jui-Chung

廢墟迷走 IV：神偶繞境　«Странствие по руинам» IV – «Божества и идолы обходят свои владения»
Roaming around the Ruins IV - Gods & Idols Surround the Border

1991 ～ 2011　數位黑白輸出　Цифровая черно-белая печать　Digital black-and-white print　120 × 150 cm × 12 pieces

國家攝影博物館典藏（展示輸出版本由藝術家提供）Из собрания Национального центра фотографии (Версия, предоставленная художником) Collection of the National Museum of Photography and Images (Exhibit Courtesy of the Artist)

姚瑞中 Яо Жуй-чжун YAO Jui-Chung

廢墟迷走 IV：神偶繞境 «Странствие по руинам» IV – «Божества и идолы обходят свои владения»
Roaming around the Ruins IV - Gods & Idols Surround the Border

1991 ～ 2011 數位黑白輸出 Цифровая черно-белая печать Digital black-and-white print 120 × 150 cm × 12 pieces

國家攝影博物館典藏（展示輸出版本由藝術家提供）Из собрания Национального центра фотографии (Версия, предоставленная художником) Collection of the National Museum of Photography and Images (Exhibit Courtesy of the Artist)

袁廣鳴 Юань Гуан-мин YUAN Goang-Ming

棲居如詩 «Обитель» *Dwelling*
2014 單頻道錄像、彩色有聲 Одноканальная запись – цветная, со звуком Single-channel video, color, sound 5'00" loop
藝術家提供 Предоставлено автором Courtesy of the Artist

策展人簡歷

Краткие сведения о кураторах

Curators' Biographies

Андрей Мартынов (1953 -)

Интересы Андрея Мартынова, как куратора, главным образом сфокусированы на современную графику и фотографию. При этом, он активно работает с художниками из многих стран со всех континентов. За время своей кураторской деятельности им организовано более 200 международных выставок разного масштаба. Эти выставки прошли в основном в музеях России в таких городах, как Москва, Санкт-Петербург, Новосибирск, Омск, Красноярск, Екатеринбург, Иркутск, Самара, Нижний Новгород, Владивосток, но также в Бельгии, Франции, Италии, Японии, Германии, Японии, США, Южной Корее. Он принимал участие в нескольких важных международных проектах: например, в выставке "Генри Мур: мастер печатной графики", организованной Британским Советом, Великобритания (2007); был директором Московской биеннале современного искусства с 2008 по 2016 гг. С 1999 г. он активно участвовал во всех выставках Новосибирской биеннале/триеннале современной печатной графики в качестве куратора, консультанта и арт директора. Важным проектом, инициированным Андреем Мартыновым в 2006 г. и осуществляемым по настоящее время, является международная биеннале современной фотографии "Другое измерение". Работая над этим проектом более 10 лет, Андрей Мартынов постоянно сотрудничает как с очень знаменитыми фотографами, так и с молодежью из разных стран.

Andrey MARTYNOV (1953 -)

Andrey Martynov's interest in art focuses mostly on contemporary photography and printmaking, and this wide geographical scope covers all the continents. During his artistic career as a curator, he has organized over 200 international art exhibitions of different scales. The exhibitions were held chiefly in Russia, including cities such as Moscow, St. Petersburg, Novosibirsk, Omsk, Krasnoyarsk, Ekaterinburg, Irkutsk, Samara, Nizhniy Novgorod, and Vladivostok; as well as in countries like Belgium, France, Italy, Japan, Germany, the United States, and South Korea. He has participated in several prominent international projects, including "Henry Moore: Master Printmaker" organized by the British Council, UK (2007), "Moscow Biennial of Contemporary Art 2008-2016." He has also been the co-curator/curator of Novosibirsk International Graphic Biennial/Triennial since 1999. But the most important photographic project he has done since 2006 is the "Different Dimension" for the International Biennial of Contemporary Photography. For this project, over a period of 10 years, Andrey Martynov regularly collaborated with many world-famous masters, and artists both mature and young in many different countries.

Юня Янь (1971 -)

Юня Янь – куратор, искусствовед, художественный критик, базирующаяся в Тайбэе, Тайвань. В 1997 году ей была присуждена степень магистра в области истории искусства Санкт-Петербургским государственным университетом, а в 2009 году – степень доктора в области изобразительных искусств тайбэйским Государственным тайваньским педагогическим университетом. Её докторская диссертация 'Study on "the Paranoiac-Criticism" of Salvador Dalí' («Исследование "параноико-критического метода" Сальвадора Дали») была в 2010 году удостоена Премии S-An, присуждаемой за достижения в области эстетики.

Начиная с 2011 года Юня Янь занимается долгосрочным кураторским исследованием по теме 'The Postmodern Condition in the contemporary art of Russia and Eastern Europe' («Состояние постмодерна в современном искусстве России и Восточной Европы»). В 2013 году Юня Янь была приглашена в качестве лектора для выступления в рамках Гонконгского фестиваля мировых культур, темой которого в том году было 'Lasting Legacies of Eastern Europe' («Прошедшее испытание временем наследие Восточной Европы»). В ходе лекции Юня Янь поделилась со слушателями результатами своих двухлетних наблюдений касательно России и стран Восточной Европы.

Из кураторских проектов Юни Янь стоит особо выделить "The Apocalyptic Sensibility: The New Media Art from Taiwan" («Апокалиптическая

чувствительность: новые медиаискусства с Тайваня») (1), "Imagining Crisis" («Воображая кризис») (2) и "TAIWAN VIDEA: the Taiwanese Avant-garde Video Exhibition" («TAIWAN VIDEA: Выставка тайваньских авангардных видеоискусств») (3). Эти проекты были представлены на: WRO Биеннале медиаискусств (Варшава, 2013) и в Тайбэйском муниципальном музее изобразительных искусств (Тайвань, 2015) (1); в Тайбэйском музее современного искусства (Тайвань, 2014), в центрах современного искусства ряда стран – Польши, Сербии, Болгарии и Колумбии, на 34-м Фестивале кинофильмов по художественной тематике в Асоло (Италия, 2014–2015) и на платформе LOOP Barcelona (Испания, 2018) (2); на Фестивале кинофильмов по художественной тематике в Асоло (Италия, 2015) и на платформе LOOP Barcelona (Испания, 2018) (3). В 2016 году Юня Янь была приглашена организационным комитетом Фестиваля кинофильмов по художественной тематике в Асоло (Asolo Art Film Festival) для представления проектов "Eco as a verb" («Эко как глагол») и "TAIWAN VIDEA 2.0: Cultural Encounter" («TAIWAN VIDEA 2.0: Культурное Столкновение») в рамках Главной тематической выставки (Focal Theme Exhibition) фестиваля. В мае 2017 года оба эти проекта были представлены, при содействии местных Музея нонконформистского искусства и арт-центра «Пушкинская-10», в официальной программе проходившей в Санкт-Петербурге акции «Ночь музеев». В период с июля по сентябрь того же года другой кураторский проект Юни Янь "TAIWAN VIDEA 2017 Selection" («TAIWAN VIDEA – Избранное 2017 года») презентовался в Македонии, Хорватии, Словении, Германии и Италии. В том же году Юня Янь, будучи гостем-куратором Музея изобразительных искусств Ючан при Государственном тайваньском университете искусств, организовала международную выставку видеоинсталляций "Fibering-Eco As A Verb" («Волокна в движении – эко как глагол»). Юня Янь была также председателем международного жюри 34-го Фестиваля кинофильмов по художественной тематике в Асоло.

Новейший кураторский проект Юни Янь – исследование видеоискусств стран Восточной Европы и России *The In-Between State of Mind* («Промежуточное состояние ума») – является проектом, осуществляемым по заказу 36-го Фестиваля кинофильмов по художественной тематике в Асоло 2018 года для презентации в рамках специальной программы фестиваля «БРИКС Арт». В течение 2019

года проект "The In-Between State of Mind" будет представляться в Германии, Латвии, Словении, Венгрии и Румынии. Юня Янь является в настоящее время доцентом Факультета скульптуры Государственного тайваньского университета искусств.

Yunnia YANG (1971 -)

Yunnia Yang is a curator, art historian and art critic based in Taipei, Taiwan. She has received an MA in Art History from St. Petersburg State University in Russia in 1997, and a PhD in Arts from National Taiwan Normal University with the thesis, *'Study on "the Paranoiac-Criticism" of Salvador Dali'* in 2009, for which she was awarded an S-An Aesthetics Award in 2010. Since 2011, she has launched long-term curatorial research into *'The Postmodern Condition in the Contemporary Art of Russia and Eastern Europe.'*

The Hong Kong World Cultures Festival 2013 was devoted to the focal theme "Lasting Legacies of Eastern Europe," and invited Yunnia Yang as a guest speaker to share her two-year research and observations on Russia and Eastern Europe. Her representative curatorial projects are "The Apocalyptic Sensibility: The New Media Art from Taiwan" (WRO Media Art Biennale, 2013, Taipei Fine Art Museum, 2015); "Imagining Crisis" (MOCA Taipei, 2014, the contemporary art centers of Poland, Serbia, Bulgaria, Colombia, 34th Asolo Art Film Festival, 2014-2015, and Loop Barcelona in 2018); and "TAIWAN VIDEA: the Taiwanese Avant-garde Video Exhibition" (Asolo Art Film Festival in 2015, and Loop Barcelona in 2018).

In 2016, she was also invited by Asolo Art Film Festival Committee to present "Eco as a verb" as a Focal Theme of the Exhibition, and another video project, "TAIWAN VIDEA 2.0: Cultural Encounter." In May of 2017, these two projects were invited by the Museum of Nonconformist Art (MoNA) and the Pushkinskaya-10 Art Center to participate in the official program of the St. Petersburg Museum Night 2017. Yang curated "TAIWAN VIDEA 2017 Selection" to tour around Macedonia, Croatia, Slovenia, Germany, and Italy during July-September 2017. She was a guest curator of Yo-Chang Art Museum in National Taiwan University of Arts in 2017, presenting the international video installation exhibition "Fibering-Eco As A Verb."

In addition, she has been invited by the 34th-35th Asolo Art Film Festival to be the President of the International Jury Board of the 34th Asolo Art Film Festival. Her latest curatorial project is the Eastern European/Russian Video Research "The In-Between State of Mind" commissioned by the 36th Asolo Art Film Festival in 2018 for the special program of BRICS ART. In 2019, "The In-Between State of Mind" will be screened and exhibited around Germany, Latvia, Slovenia, Hungary, and Romania. Yang is currently the Adjunct Associate Professor at the Department of Sculpture of National Taiwan University of Arts.

Сергей Ковалевский (1960 -)

Среди разнообразных занятий Сергея Ковалевского последних 25 лет преобладает кураторство художественными и культурологическими проектами, а также дизайн экспозиционной среды. В его творческом багаже свыше 50 экспозиционных проектов в Красноярском Музейном центре, подавляющее большинство которых решали инновационные задачи на стыке актуального смысла и пространственных эффектов.

С 1997 г. и по настоящее время Сергей Ковалевский курирует титульный проект общероссийского масштаба – Красноярскую музейную биеннале, старейшую в России.

Как сценарист и художник-проектировщик разработал более 20 музейных проектов и выставок на площадках Сибири, Москвы и нескольких зарубежных стран.

Курировал более 30 паблик-арт работ в городской среде Красноярска и Алматы.

Значительное место в исследовательской практике Ковалевского уделено рефлексии культурной ситуации, что выразилось в публикации более 60 статей по вопросам современного искусства и музеологии. Сфера его исследовательских интересов определяется названиями Красноярских биеннале: *Искусство памяти, Вымысел истории, Любовь пространства, Практики соприкасания.*

С другой стороны, творческая деятельность Сергея Ковалевского отражена и в более чем 50 публикациях корреспондентов центральных и зарубежных изданий.

Он хорошо известен в российском профессиональном сообществе как эксперт в области современной художественной и проектной культуры – неоднократно приглашался как член жюри и член экспертного совета Всероссийского конкурса в области современного визуального искусства «ИННОВАЦИЯ» (2011,2012,2013).

С 2007 по 2016 в качестве руководителя и лектора провел серию проектных семинаров по развитию музеев Средней Азии (Узбекистан, Киргизстан, Казахстан, Таджикистан).

В 2015 сотрудничал с фестивалем современного искусства АРТБАТФЕСТ в Алматы (Казахстан), в качестве приглашенного куратора паблик-арт программы.

Среди важных направлений работы Ковалевского – установление и поддержание международных связей с престижными европейскими фондами культуры, кураторами и художниками, в результате чего красноярской публике презентуется самый актуальный мировой опыт арт-проектов.

Творчество Сергея Ковалевского отмечено высоким признанием профессионального сообщества – так в 2008 г. за курирование Седьмой Красноярской Музейной Биеннале получил специальный приз за лучший социальный проект III Всероссийского конкурса в области современного искусства «Инновация», а в 2010 г. - за Восьмую Красноярскую Биеннале стал победителем V Всероссийского конкурса в области современного искусства «Инновация», в номинации лучший региональный проект.

И деятельность самого Музейного центра «Площадь Мира», в котором Ковалевский работает фактически с 1993 года, высоко оценена международными экспертами: в 1998 году центру была вручена Музейная премия Совета Европы в конкурсе EMYA.

Сегодня Сергей Ковалевский исполняет обязанности директора Музейного центра «Площадь Мира» в Красноярске.

Sergey KOVALEVSKY (1960 -)

Of the broad spectrum of Sergey Kovalevsky's occupations and activities over the last 25 years, the most prominent are the curating of his artistic and cultural projects, as well as his exposition design. His creative resume includes over 50 exhibition projects in Krasnoyarsk Museum Centre, many of which presented innovative solutions at the intersection of contemporary meaning and spatial effect. Since 1997, Sergey Kovalevsky has been curating the titular project on a national scale at Krasnoyarsk Museum Biennale, the oldest in Russia. As both writer and designer he has developed over 20 museum projects and exhibitions at various locations including Siberia, Moscow and several foreign countries. He has curated over 30 public art works in the urban environment of Krasnoyarsk and Almaty.

A special place in Kovalevsky's research practices is held by his reflections on the cultural zeitgeist, which find their expression in his over 60 published articles on contemporary art and museology. His research interests are clear in the titles of the Krasnoyarsk Biennales: "The Art of Memory"; "The Fiction of History"; "The Love of Space"; "The Practices of Tangency." And Sergey Kovalevsky's creative activity is reflected in over 50 publications by central Russian and foreign journalists. He is renowned in the Russian professional community as an expert in contemporary art and project culture: he has often been invited as a judge and panelist to the "INNOVATION" Russian Contemporary Visual Art Awards (2011, 2012, 2013). From 2007 to 2016, he held a series of project seminars on museum development in Central Asia (Uzbekistan, Kyrgyzstan, Kazakhstan, Tajikistan), acting as head manager and lecturer.

In 2015, he collaborated with the ARTBATFEST contemporary art festival in Almaty (Kazakhstan) as an invited curator of a public art program. One of the more important directions of Kovalevsky's creative activity has been the establishment and maintenance of international relations with prestigious European culture foundations, curators and artists, which is reflected in the relevancy of the art projects presented in Krasnoyarsk to those international practices. Sergey Kovalevsky's work is renowned throughout the professional community: in 2008 he received a special prize at the III "INNOVATION" Russian Contemporary Art Awards for the curating of the VII Krasnoyarsk Museum Biennale and, in 2010, the "Best Regional Project" award at the V "INNOVATION" Russian Contemporary Art Awards for the VIII Krasnoyarsk Biennale.

The activities of the Museum Centre, where Kovalevsky has been working at practically since 1993, have been highly praised by the international expert community and, in 1998, the Museum Centre won the Council of Europe's Museum Prize for European Museum of the Year. Currently, Sergey Kovalevsky is an acting director of the Museum Centre "Ploschad Mira" in Krasnoyarsk.

藝術家簡歷

Краткие сведения о художниках

Artists' Biographies

Чжан Чжао-тан (1943 -)

«Где бы ты ни был, ты всегда на месте событий». Чжан Чжао-тан начал заниматься фотографией, будучи учащимся средней школы старшей ступени, и с тех пор не думает прекращать эту деятельность. Его произведения сочетают в себе трансцендентность и обыкновенность, интимность и дистанционность, абсурд и юмор, выявляя способность фотографа чутко наблюдать и с открытой душой и глубоким сопереживанием воспринимать окружающий мир. Чжан Чжао-тан однажды сказал: «Фотографы ищут скорее не вид, а атмосферу и состояние. Это могут быть величественная тишина и пустота, либо утонченные воображения и трудноуловимые ожидания, либо приближающийся взрыв энергии и эмоций».

На протяжении более 50 лет своей творческой деятельности Чжан Чжао-тан работал в областях фотографии и кинематографии, в перечне его произведений значатся как документальные, так и художественные фильмы. Его произведения – это не только отображения духа времени, но и летопись истории.

Чжан Чжао-тан – обладатель таких престижных на Тайване премий – таких, как «Золотой колокол» (1976) за достижения в областях радио и телевидения, Национальная культурно-художественная премия (1999) и присуждаемая Исполнительным Юанем Китайской Республики (Тайвань) Премия за достижения в области культуры (2011). Чжан Чжао-тан занимается также кураторской, преподавательской и издательской деятельностью в сфере фотографии и кино. Он выступал координатором, редактором и автором различных проектов по изданию книг, посвященных фотографии и тайваньским фотографам. Не жалея сил, он работает ради сохранения, продвижения и передачи молодым поколениям тайваньских фотографов и кинематографистов культурно-художественного достояния своей страны.

CHANG Chao-Tang (1943 -)

"Wherever you go, you're at the scene." As a high school student, Chang Chao-Tang picked up his camera and began to shoot, and he has not stopped since. His images reveal transcendence amidst the commonplace, intimacy amidst alienation, humor amidst the absurd. They reflect the photographer's acute observations and earnest understanding, his substantial concern and empathy. He once said: *"Photographers seek less for a vista as for an atmosphere, a state of existence. They could be monumental silence and emptiness, or subtle fantasy and expectation, or perhaps an alternative ineluctable form of energy and excitement."*

His career spanning more than 50 years has encompassed photography, television programs, documentary films and dramas. His works not only feel the pulse of his age, but are also far-reaching witnesses to history. He is the recipient of several major awards, including the Golden Bell (1976), the National Award for Arts (1999) and the National Cultural Award (2011). He has curated exhibitions and taught courses on photography and film. He has organized, edited and written books on Taiwanese photographers and photography. With unflagging dedication he has worked to pass on, build up and promote the legacy of both still photography and motion pictures, guiding the less experienced, making considerable contributions and casting a long shadow in his field.

Чжан Цянь-ци (1961 -)

Чжан Цянь-ци родился в 1961 году в тогдашнем уезде Тайчжун, ныне входящем в специальный муниципалитет Тайчжун, в центральной части Тайваня. В 1984 году он окончил Факультет английского языка Университета Дун У в Тайбэе, а в 1990 году ему была присуждена ученая степень магистра в области образования Индианским университетом в США.

Во время учебы в университете в Тайбэе, будучи членом фото-клуба, Чжан Цянь-ци впервые попробовал свои силы в фотографии. Хотя тогда у него было мало практики, он много изучал

переведенные на китайский язык и связанные с фотографией иностранные печатные издания. Фотография стала для Чжан Цянь-ци способом коммуникации и познания мира.

Дух свободы, который царил в Индианском университете, обеспечивал студентам – и Чжану, в том числе, – благоприятные условия для необузданного удовлетворения своих страстей. Однако в какой-то момент Чжан Цянь-ци стал сомневаться в своих силах и перспективах продолжать занятие фотографией. И тут он встретил своего ментора, фотографа Юджина Ричардса. Под его влиянием у Чжана не только сформировался свой особенный художественный стиль, но и было принято решение посвятить свою жизнь фотографии.

В 1990 году Чжан Цянь-ци стал лауреатом Американской университетской премии в области фотографии. В 1991 году он начал профессионально заниматься репортажной фотографией, работая в разное время в издательствах газет «The Seattle Times» и «Baltimore Sun». В 1995 году он стал членом агентства «Magnum Photos Inc.» и в 2001 году был удостоен пожизненного членства в нем.

В годы жизни за пределами Тайваня – сначала в США, а затем в Австрии, где он живет до сих пор, – Чжан Цянь-ци на протяжении 30 лет всецело посвящает себя одному делу – фотографии. Творчество Чжана, который отталкивается, во многом, от личного опыта своей жизни, фокусируется на переплетающихся культурных и семейных узах, а также на сложных, многоплановых и противоречивых моментах полемики между физической и душевной «близостью» и «дистанцированностью» – моментах, которые, по мнению Чжана, свойственны видимым и невидимым «связям» между людьми.

CHANG Chien-Chi (1961 -)

Born in Taichung, Taiwan in 1961, Chang Chien-Chi graduated from the Department of English Language and Literature, Soochow University in 1984. He earned his Master's in education from Indiana University, the United States in 1990. Chang's engagement in photography can be traced back to his participation in the photography club of Soochow University. Limited photographic exercise notwithstanding, the enormous volume of translated publications on photography in the university library opened up new horizons for him at that time. Photography thus became a means of silent exchange for him to know himself and the world. Blessed by the free and open campus atmosphere of Indiana University, Chang immersed himself in the world of photography. When he hesitated to continue his photographic journey, he met his life mentor Eugene Richards who not only helped him establish his sui generis photographic language but also significantly influenced his career choice. Chang won the first prize of U.S. Outstanding College Photographers of the Year in 1990. He launched his career as a photojournalist in 1991 and worked successively for *Seattle Times* and *Baltimore Sun*. He was invited to join the Magnum Photos in 1995 and became its full member in 2001. Based on his personal experiences, his photographic oeuvre has kept a consistent focus on families and cultural ties in the years he spent in the United States and Austria. These chains, whether tangible or intangible, were constructed from physical separation, ceaseless fleeing, indescribable estrangement and transient reunion. The only thing he did over the past three decades was taking photographs.

Чжан Юн-цзе (1963 -)

Чжан Юн-цзе родилась на архипелаге Пэнху в Тайваньском проливе. Известный на Тайване художественный критик Го Ли-синь назвал ее одним из самых выдающихся тайваньских фотографов среднего поколения.

Произведениям Чжан Юн-цзе свойственны полнота чувств и непосредственность. Она начала заниматься фотографией в 1985 году, запечатлевая жизнь своей малой родины Пэнху на черно-белых снимках. К началу 1990-х годов Чжан Юн-цзе стала посвящать бо́льшую часть своего времени работе в качестве фотографа и фоторедактора разных периодических печатных изданий, ведя, как ей казалось, таким образом, посредством «честного отображения жизни», диалог между своим внутренним и внешним миром. В 1990-х годах одной из главных тем творческой деятельности Чжан Юн-цзе была жизнь аборигенных народов Тайваня. Серия фотографий «Старейшины аборигенной народности атаял с традиционной татуировкой на лице» появилась на свет именно в этот период.

1990-е годы можно с уверенностью назвать вершиной творческой активности Чжан Юн-цзе. В течение шести лет она ежемесячно публиковала фоторепортажи, которые отличались глубоким гуманизмом и художественной изысканностью. Ее произведения были трижды отмечены присуждаемой правительством Тайваня премией «Золотой треножник» за достижения в области издательской деятельности. Посвящая себя углубленному изучению и документированию жизни на Тайване, Чжан Юн-цзе путешествовала также по странам Европы и США, черпая источники вдохновения в тамошних музеях и галереях. В этот же период у нее состоялись важные персональные выставки в Государственном тайваньском музее изобразительных искусств и Тайбэйском муниципальном музее изобразительных искусств.

В 1996 году Чжан Юн-цзе вернулась на Пэнху и погрузилась в изучение местной культуры, формирующейся в условиях особенной жизненной среды жителей архипелага. В 2005 году Чжан Юн-цзе выпустила сборник фоторепортажей под названием «Пищевая цепочка любви», который раскрывает культурно-художественный потенциал жизни «простых людей» – в частности, в сфере кулинарии. Эта работа, с ее получившей признание эстетической утонченностью, представляет собой новый виток в развитии репортажной фотографии на Тайване. Что не менее примечательно, «Пищевая цепочка любви» оказалась успешной также в коммерческом плане: она завоевала не только признание членов жюри различных художественных премий, но и сердца обыкновенных читателей. Сразу же после выхода в свет книга вошла в список самых «ходовых» изданий, составляемый одной из крупнейших на Тайване сетью книжных магазинов Eslite.

В 2013 году Чжан Юн-цзе была удостоена престижной на Тайване Литературно-художественной премии имени У Сань-ляня за достижения в области изобразительных искусств. В 2014 году в социально-культурном центре главного города уезда Пэнху Магун состоялась персональная выставка Чжан Юн-цзе под названием «Пищевая цепочка любви». Произведения фотографа включены в собрания Государственного тайваньского музея изобразительных искусств и частных коллекционеров.

CHANG Yung-Chieh (1963 -)

Chang Yung-Chieh, born on Taiwan's outlying island of Penghu, is commended by art critic Kuo Li-Hsin as the most outstanding Taiwanese woman photographer of her generation, and she is known for her passionate and frank personality. Chang began documenting her homeland of Penghu with black and white images in 1985, which led to her journey in photography. She worked as a full-time magazine photo editor in 1990, where she used earnest photographs to engage in dialogues between the inner heart and the external world. She also began focusing on indigenous groups and learning from nature. *Indigenous Atayal Elders with Facial Tattoos* was created during this time. The decade of 1990s was the pinnacle of Chang's creative career, with photo stories showing deep humanitarian concern and artistic depth released by her on a monthly basis for six years. Chang was awarded with the Golden Tripod Awards for three consecutive years for her creative efforts. She also traveled throughout Taiwan, Europe and the United States during this time, visiting different museums in various countries to take in artistic nourishments, and she also held solo exhibitions showcasing her photographic works at the National Taiwan Museum of Fine Arts and Taipei Fine Arts Museum.

Chang left her job and returned home in 1996, where she was dedicated in learning the culture of her homeland, seeking to acquire art and cultural sustenance from the island setting and the wisdom of the sea. Her first book, *Food Love*, was published in 2005 and combined creative photojournalism images with everyday culture and art, with the images fused into life and taken to a higher realm of creative visual art, transcending beyond conventional reportage photography. *Food Love* made the top selling book list when it was released and received several literary awards. Chang received the Wu San-Lien Foundation Award in 2013, and held the critically acclaimed "Food Love" solo exhibition in Magong, Penghu in 2014. Chang's art is collected by the National Taiwan Museum of Fine Arts and private collectors.

Чэнь Цзин-бао (1969 -)

Чэнь Цзин-бао поступил в 1996 году в нью-йоркскую Школу изобразительных искусств, на факультет фотографии, и через три года получил бакалаврский диплом с отличием. В 2013 году ему была присуждена степень магистра изобразительных искусств Государственным тайбэйским университетом искусств.

Как фотограф Чэнь Цзин-бао с самого начала своей творческой деятельности придает большое значение изучению разных смысловых, эстетических и технических аспектов этого вида искусства. Первые произведения Чэнь Цзин-бао, которые привлекли внимание знатоков фотоискусства, – это серия работ под названием «Момент красоты – бетелевые красавицы». («Бетелевыми красавицами» на Тайване называют девушек с привлекательной внешностью, которые продают из придорожных киосков обладающие тонизирующим действием и предназначенные для жевания орехи бетеля – плоды арековой пальмы.)

У Чэнь Цзин-бао имеется несколько давних, долговременных проектов, которые получают развитие по сей день. Один из них – «Вращение и возвращение», который посредством письменных и устных воспоминаний учащихся начальных школ, а также документальной и постановочной фотографии исследует вопросы «(псевдо)действительности» и «(псевдо)памяти». Другой проект – «Рай на земле» – представляет специфический тайваньский социально-культурный ландшафт, когда храмы, жилые дома и могилы, то есть, божества, люди и призраки разделяют одно пространство, мирно соседствуя друг с другом и напоминая о зыбкости границ между жизнью и смертью. А новейший проект Чэнь Цзин-бао – «Обычные люди» – посвящен документированию и репрезентации образа жизни современных тайваньцев.

В настоящее время Чэнь Цзин-бао живет в специальном муниципалитете Новый Тайбэй на севере Тайваня. В 2008 году он был удостоен Премии Хигасикава (Хоккайдо, Япония), как лучший зарубежный фотограф. В 2018 году его пригласили для участия в международном фестивале фотографии «Les Rencontres d'Arles» в городе Арль, Франция.

CHEN Chin-Pao (1969 -)

Chen Chin-Pao went to the Department of Photography of School of Visual Arts in New York in 1996, and earned his degree of BFA with an award for outstanding Achievement three years later. Chen got MFA degree from School of Fine Arts, Taipei National University of the Arts in 2013. As a photographer, he has focused on different aspects of photography since the very beginning of his career. It was a series of documentary portraiture, *A Moment of Beauty: Betel Nut Girls*, to get him to be noticed. He recently works on two projects: "Circumgyration" deals with "pseudo memory" by taking fragments of memories from elementary school students and parents, then have students to stage and to "reenact" the scenes of memory. "Heaven on Earth" is a project of social landscape to photograph juxtaposed shrines, houses and graves and depict Taiwan as a land shared by gods, humans and ghosts. His latest ongoing project, "Ordinary Household," is dedicated to depict contemporary Taiwanese domestic life. Chen was awarded The Overseas Photographer Award of the 26th Higashikawa Award at 2008, and participated 2018 les rencontres de la photographie, Arles. He lives and works in New Taipei City, Taiwan.

Чэнь Шунь-чжу (1963 - 2014)

Чэнь Шунь-чжу родился в 1963 году на архипелаге Пэнху в Тайваньском проливе. Окончил в 1986 году Факультет изобразительных искусств Университета китайской культуры в Тайбэе, на севере Тайваня. С начала 1990-х годов Чэнь Шунь-чжу, применяя автобиографический подход к творчеству, вводя в свои произведения сочетания различных изобразительных средств и технических устройств. Активно взаимодействуя с окружающей средой, он разрабатывает свой самобытный художественный язык.

В 1995 году Чэнь Шунь-чжу был удостоен Тайбэйской премии за достижения в области изобразительных искусств, а в 2009 году – Премии Фонда им. Ли Чжун-шэна за вклад в развитие изобразительных искусств. Его произведения включены в собрания Государственного тайваньского музея изобразительных искусств, Тайбэйского

муниципального музея изобразительных искусств, Гаосюнского муниципального музея изобразительных искусств, Музея азиатского искусства в г. Фукуока (Япония), Гонконгского филиала Deutsche Bank и австралийской галереи «Белый кролик» (The White Rabbit Gallery). Чэнь Шунь-чжу считается одним из наиболее значимых тайваньских фотографов в области художественной фотографии.

Произведения Чэнь Шунь-чжу регулярно выставляются в известной галерее «Парк Итун» в центре Тайбэя. Выставки его работ проводились на Тайване – в Государственном тайваньском музее изобразительных искусств, Тайбэйском муниципальном музее изобразительных искусств, Тайбэйском музее современного искусства и Музее изобразительных искусств в Гуаньду (в Новом Тайбэе), а также за рубежом – в Париже, Фукуока и Гонконге. К настоящему времени произведения Чэнь Шунь-чжу были представлены на 28 персональных и на более 150 групповых выставках, он также многократно приглашался также для участия в разных международных биеннале и триеннале. Работы Чэнь Шунь-чжу более 50 раз выставлялись в музеях крупнейших городов мира.

CHEN Shun-Chu (1963 - 2014)

Chen Shun-Chu was born in 1963 in Penghu, Taiwan. He graduated in 1986 from Chinese Culture University with a bachelor's degree in Western painting. Since the 90s, Chen had been working from an autobiographical perspective, which he had derived into a subjective language that uses photography to engage in visual contemplation. He often worked with mixed media and in the format of installation, creating artworks that interact with specific spaces and landscapes.

Chen received a Taipei Art Award in 1995 and was the winner of the Li Chung-Shen Foundation Visual Art Award in 2009. His artworks are collected by the National Taiwan Museum of Fine Arts, Taipei Fine Arts Museum, Kaohsiung Museum of Fine Arts, Fukuoka Asian Art Museum, Deutsche Bank Hong Kong, and the White Rabbit Gallery in Australia. Chen is widely regarded as a vanguard of photography art in Taiwan and an iconic contemporary visual artist.

Chen had been presenting his art at IT Park gallery in Taipei regularly for many years, and had also presented 28 major solo exhibitions at the National Taiwan Museum of Fine Arts, Taipei Fine Arts Museum, Museum of Contemporary Art - Taipei, Kuandu Museum of Fine Arts, and other places in Taiwan and also overseas in Paris, France; Fukuoka, Japan; and Hong Kong, China. Having taken part in over 150 group exhibitions, he had been invited to participate in many international biennials, triennales, and had also contributed to over 50 exhibitions at art institutions in various major cities.

Чэнь Вань-лин (1980 -)

Чэнь Вань-лин родилась в специальном муниципалитете Тайнань, на юге Тайваня. В настоящее время она проходит обучение в докторантуре Института теории художественного творчества Государственного тайнаньского университета искусств.

Чэнь Вань-лин была художником-резидентом в международных художественных деревнях "BankART1929" (Йокохама, Япония) и "Cité internationale des arts" (Париж, Франция). В 2007 году она стала лауреатом художественной премии, присуждаемой правительством специального муниципалитета Таоюань, на севере Тайваня.

Среди наиболее значимых персональных выставок Чэнь Вань-лин – «Микрокосм» (Йокохама, 2009) и «Персональная выставка Чэнь Вань-лин» (Париж, 2012). Чэнь приняла также участие в нескольких коллективных выставках на Тайване и за его пределами, среди которых стоит особо отметить следующие: «Выше 20º C – температура современного тайваньского визуального искусства» в Государственном тайваньском музее изобразительных искусств (2008); выставку, состоявшуюся в рамках Гонконгского фотофестиваля «Четырехмерный мир – выставка современной фотографии по обе стороны Тайваньского пролива» (2010); «Ожившие истории – выставка произведений десяти современных тайваньских фотографов» в Гаосюнском муниципальном музее изобразительных искусств (2011); «Чужие пейзажи» в Центре тайваньской культуры в Париже (2012); и «Город и искусство – Йокохама и Тайбэй» в Йокохаме (2015).

Произведения Чэнь Вань-лин можно увидеть в собраниях Государственного тайваньского музея изобразительных искусств, "BankART1929" и галереи «Белый кролик» (The White Rabbit Gallery) в Австралии.

CHEN Wan-Ling (1980 -)

Born in Tainan, Taiwan in 1980, Chen Wan-Ling is enrolled in the Doctoral Program in Art Creation and Theory, Tainan National University of the Art. Apart from being selected by the Taipei Artist Village as an artist-in-residence at the BankART1929, Yokohama, Japan, she also partook in the residency program sponsored by Taiwan's Ministry of Culture at the Cité Internationale des Arts-Paris. Before she won the first prize of the 5th Taoyuan Contemporary Art Award in 2007, her works were nominated for the Taipei Art Awards and the 4th Taoyuan Contemporary Art Award in 2006. Her representative solo exhibitions include "Little Macrocosm," Yokohama, Japan (2009), "A Little Factory of Life," Der-Horng Art Gallery, Tainan, Taiwan (2010), "Chen, Wan-Ling Solo Exhibition," Cité International des Arts-Paris, Paris, France (2012), and "Micro Nature," Fotoaura Institute of Photography, Tainan, Taiwan (2014); primary joint exhibitions include "Beyond 20 Degree Celsius: Exhibition of 'Room-temperature Luminescence' from Taiwanese Contemporary Imaging Art," National Taiwan Museum of Fine Arts (2008), "Four Dimensions: Contemporary Photography from China, Hong Kong, Taiwan & Macau," Hong Kong Photo Festival (2010), "Stories Developing: 10 Contemporary Photographers of Taiwan," Kaohsiung Museum of Fine Arts (2011), "Patrimoine connection: Les paysages des autres," La Rotonde Place Stalingrad, Paris, France (2012), and "Art and City in Yokohama and Taipei," Yokohama, Japan (2015). Her works have been collected by the National Taiwan Museum of Fine Arts, BankART 1929, and White Rabbit Gallery in Australia.

Ци Бо-линь (1964 - 2017)

Ци Бо-линь стал профессиональным фотографом в 1988 году, специализируясь на аэрофосъемке. В 1990 году он начал сотрудничать с государственными учреждениями, снимая ход реализации особо значимых проектов инфраструктурного строительства. До своей гибели в 2017 году Ци Бо-линь занимался аэрофотосъемкой почти 25 лет. Общее количество его летных часов на вертолете составило более 2 500, а общее число сделанных им аэрофотоснимков – более 300 000. Эти драгоценные снимки, запечатлевшие уникальные природные ландшафты и экологическую систему Тайваня, позднее было издано более 30 альбомов.

В 2009 году по восточной и южной частям Тайваня был нанесен сильнейший удар мощным тайфуном Моракот. Потрясенный трагическими последствиями этого стихийного бедствия, Ци Бо-линь решил посвятить себя документальной кинематографии и через пять лет завершил работу над первым в Азии документальным фильмом «Увидеть Тайвань – Тайвань с высоты птичьего полета» ("Beyond Beauty—Taiwan from Above"), целиком созданным на основе аэросъемок. Фильм, вышедший в прокат в ноябре 2013 года, был сразу был удостоен одной из самых престижных во всем китаеязычном мире кинопремией «Золотой конь» в категории «Лучший документальный фильм». «Увидеть Тайвань» стал также самым кассовым из всех когда-либо создававшихся тайваньскими режиссерами документальных фильмов. Широкий резонанс и признание, которые этот фильм получил среди местных зрителей, в значительной мере способствовали расширению дискуссии об экологических проблемах на Тайване. Фильм и поднятые им вопросы привлекли к себе определенное внимание и со стороны международного сообщества.

10 июня 2017 года в уезде Хуалянь, на востоке Тайваня, во время аэросъемок для создания фильма «Увидеть Тайвань 2», находившиеся на борту вертолета Ци Бо-линь и его помощник Чэнь Гуань-ци трагически погибли, став жертвами несчастного случая.

CHI Po-Lin (1964 - 2017)

Chi Po-Lin became a professional photographer in 1988, and he was dedicated in the area of aerial photography. He began serving as a civil worker in 1990 and was also

responsible for documenting various major constructions taking place in Taiwan. Chi did documentary aerial photography for about 25 years, with over 2,500 hours of flight time for helicopter aerial photography. He took over 300,000 aerial photographs and published over 30 aerial photography monographs. The aerial images captured by him have become valuable records of Taiwan's topographical features and ecology.

After the severe aftermath caused by Typhoon Morakot in eastern and southern Taiwan in 2009, Chi decided to devote in making documentary film about Taiwan, leaving his government job along with his pension. It took five years of planning, aerial shooting, and post-production before the completion of Asia's first aerial photography documentary film, *Beyond Beauty: Taiwan from Above*. The film was released in theaters in 2013 and became the highest grossing documentary in Taiwan. It won Best Documentary at the 50th Golden Horse Awards and also sparked discussions on environmental issues in Taiwan between the government, society at large, and the media and also generated international attention and feedback.

On June 10th, 2017, Chi and his assistant Chen Kuan-Chi died in a helicopter crash while shooting *Beyond Beauty: Taiwan from Above 2* in Hualien, Taiwan.

Цзянь Юн-бинь (1958 -)

Цзянь Юн-бинь родился в 1958 году в городе Цзилун, на самом севере Тайваня. Окончил Факультет восточных языков Университета Даньцзян в уезде Тайбэй (ныне это – специальный муниципалитет Новый Тайбэй). В течение двух лет занимался исследованием по специальной программе в Институте искусств Университета Нихон, в Японии. Был штатным фотографом в издававшемся тайваньским Правительственным информационным бюро двуязычном (на китайском и английском языках) журнале «Гуанхуа» ("Sinorama") и главным редактором фоторепортажей географического журнала «Дади» («Большая земля»). В 1992 году Цзянь Юн-бинь временно оставил фотографию и занялся коммерческой деятельностью.

В 1998 году Цзянь Юн-бинь возобновил работу своей фотостудии и стал заниматься сбором материалов,

связанных с историей развития фотоискусства на Тайване. Студией осуществляется оцифровка этих материалов – в частности, произведений наиболее значимых тайваньских фотографов – и создание базы метаданных. Все эти усилия необходимы для изучения, сохранения и презентации в различных форматах тайваньской культуры и традиций фотографии.

В 2013 году Цзянь Юн-бинь создал коммерческий брэнд «Образы Тайваня» и инициировал проект по разработке базы данных творческого наследия тайваньских фотографов. Усилия, прилагаемые Цзянем для интеграции коммерции и искусства, были признаны ценными и финансово поддержаны Национальным фондом культуры и искусства Тайваня.

В целях повышения престижа фотоискусства и соответствующего культурного наследия на Тайване и опираясь на опыт работы в созданной им студии, Цзянь Юн-бинь расширяет и углубляет сотрудничество с различными музеями, культурными центрами и галереями. Цзянь Юн-бинь также принял участие в организации важных выставок в Государственном тайваньском музее изобразительных искусств и Тайбэйском муниципальном музее изобразительных искусств, которые были удостоены высокой оценки экспертов.

В 2017 году Цзянь Юн-бинь расформировал команду своей фотостудии и занялся преподавательской деятельностью, став доцентом Факультета развития культуры Государственного тайбэйского технологического университета. Одновременно Цзянь Юн-бинь продолжает заниматься классической художественной фотографией.

CHIEN Yun-Ping (1958 -)

Born in Keelung, Taiwan in 1958, Chien Yun-Ping graduated from the Department of Oriental Languages of Tamkang University and studied for two years at the Graduate School of Art at the Nihon University College of Art. He worked as a photographer for *Taiwan Panorama*, a magazine published by the Government Information Office in Taiwan, and also as chief editor of photography for *Earth Geographic Monthly*. He transitioned from working as a photographer and began his entrepreneurial endeavor by establishing the Sunnygate Corp. in 1992.

Chien re-launched Sunnygate Phototimes in 1998 and began to organize and study the history of photography in Taiwan. With photography works by iconic photographers digitalized and metadata established, efforts are dedicated in information gathering and studying, preserving, exhibiting, and publishing Taiwanese photography.

Chien founded Insight · Taiwan in 2013 and initiated a project to develop an image databank for artworks by veteran photographers. The project team received support from the National Culture and Arts Foundation's "Arts and Culture Social Innovation Empowerment Program." Currently, Insight · Taiwan continues to organize and archive important photography works by photographers from different periods throughout the history of Taiwan.

In order to improve and recreate photography's value, efforts are placed in extending from the foundation built from Sunnygate Photo Gallery's extensive history, with interdisciplinary collaborations conducted with various museums, galleries, cultural centers, and other art organizations. Major photography exhibitions have been organized and presented at the Taipei Fine Arts Museum and the National Taiwan Museum of Fine Arts, with positive recognition generated.

Sunnygate Phototimes disbanded in 2017. Chien has since been teaching at the Department of Cultural Vocation Development of National Taipei University of Technology as a part-time associate professor, and he is dedicated in teaching and creating art using classical photographic processes.

искусства фотографии и традиционной эстетики вышивки ритуального назначения, являющейся распространенным элементом тайваньской храмовой культуры, постоянно трансформируя формы и нарративы такого соединения.

Произведения Цю Го-цзюня выставляются на Тайване и за рубежом, включая фотофестивали в Китае – в Пинъяо (провинция Шаньси) и Дали (провинция Юньнань), – и выставки в Великобритании и Италии, Его работы получают признание, и высоко ценятся частными коллекционерами в Японии и Южной Корее.

CHIU Kuo-Chun (1968 -)

Chiu Kuo-Chun holds a master's degree in fine art photography from the State University of New York. He has focused extensively on the interrelationship between visual development and culture, with his studies and art predominately concentrated on the application and integration of interdisciplinary media, which he uses to explore issues related to Taiwanese society and culture. An example of such endeavor includes his attempt to combine photography with traditional embroidery often used in Taiwanese temple festivities, with the format and the narratives continuously transformed by the artist and exhibited frequently in many places, including at photography festivals in Taipei, Taiwan; Pingyao and Dali, China; expositions in London and Italy, and also solo exhibitions in Japan and Korea, which have all generated much attention.

Цю Го-цзюнь (1968 -)

Цю Го-цзюнь – обладатель ученой степени магистра Университета штата Нью-Йорк по специальности «художественная фотография». Две из главных тем творческой деятельности Цю Го-цзюня – изучение взаимосвязи между развитием культуры, общества и визуальных искусств, и выяснение возможностей междисциплинарного подхода и интеграции различных изобразительных средств.

Например, он предпринял попытку соединения

Чжоу Цин-хуэй (1965 -)

Чжоу Цин-хуэй родился в 1965 году. Окончив Колледж Ши Синь (ныне— Университет Ши Синь) в городе Тайбэй и пройдя обязательную военную службу, начал свою профессиональную карьеру, работая в средствах массовой информации. Во время работы в сфере масс-медиа он осуществил несколько тематических фото-проектов под такими названиями, как «Пройдя долиной тени», «Исчезающие образы: будни тружеников», «Необузданные мысли: проект Хуанъянчуань» и «Скотный двор».

Большинство ранних работ Чжоу относятся к жанру «репортажная фотография». Это – реалистичные и одновременно поэтические образы, которые передают взгляд автора на тех или иных интересующих его личностей. Проект «Скотный двор» – это произведение в жанре «постановочная фотография». Работая над тонко построенными и насыщенными красками образами и погружая эти образы в сюрреалистическую атмосферу, Чжоу создавал свой уникальный художественный язык.

Чжоу был удостоен специальной премии в категории «Фоторепортаж» на проводимом в рамках Тайбэйского фотофестиваля конкурсе, премии «Золотой треножник» за достижения в области издательской индустрии и награды SOPA (Общество издателей Азии) за «Лучшую фотографию крупным планом». Произведения Чжоу неоднократно выставлялись в Берлине, Франкфурте, Флоренции, Токио, Гонконге, Сингапуре, Шанхае, Израиле, Канаде и Швейцарии. Чжоу также был приглашен для участия в таких международных фестивалях, как Фотобиеннале в Гуанчжоу и Пекине (2015), Тайбэйское биеннале (2014) и Гонконгский фотофестиваль (2010). Кроме того, сборники фоторабот Чжоу были отмечены такими престижными премиями в области дизайна, как iF и «Красная точка», что говорит о его высоких требованиях к качеству своих произведений.

CHOU Ching-Hui (1965 -)

Chou Ching-Hui was born in Taiwan in 1965. After graduating from the Shih Hsin School of Journalism and upon completing his military duties, he then began working in the media industry and later started working on photography featured projects, including *Out of the Shadows*, *Vanishing Breed - Workers Chronicle*, *Wild Aspirations - The Yellow Sheep River Project*, and *Animal Farm*. His earlier photography work consisted mainly of reportage photography, with documentarial and poetic visual language used to convey his personal views and thoughts on the subjects presented. *Animal Farm* is a staged photography project consisting of exquisitely refined images of richly saturated colors. The images project a surrealistic ambiance, with the artist's unique photography language presented. Some of the awards that Chou has received include the Taipei Photography Festival Special Mention Award for the reportage category; the Golden Tripod Award; and the SOPA Awards – Excellence in Feature Photography. Chou has also exhibited in many different places, including Berlin, Frankfurt, Florence, Tokyo, Hong Kong, Beijing, Singapore, Shanghai, Israel, Canada, and Switzerland. He has also been invited to exhibit in many major international photography exhibitions, including "Guangzhou Photo Biennial," "Hong Kong Photo Festival: Four Dimensions – Contemporary Photography from Mainland China, Hong Kong, Taiwan & Macau," the 2014 Taipei Biennial," and "Unfamiliar Asia – The Second Beijing Photo Biennale." He has also published a limited edition photo collection book with images he has captured, which has received the iF Design Award and the Red Dot Design Award in Germany, which proves his meticulousness and the high standards he holds for the work that he produces.

Чжуан Жун-чжэ (1980 -)

Чжуан Жун-чжэ родился в 1980 году в городе Тайнань (ныне – специальном муниципалитете), на юге Тайваня. Он окончил Факультет изобразительных искусств Государственного тайваньского университета искусств и постбакалаврский курс Института пластических искусств Государственного тайнаньского университета искусств, является обладателем степени магистра в области изобразительных искусств. Творческой деятельности Чжуан Жун-чжэ неоднократно оказывалась финансовая поддержка со стороны тайваньского Национального фонда культуры и искусств, а его произведения представлены на Тайване и в Китае – в Пекине.

Отдельного упоминания заслуживает серия работ художника под названием «Тату-салонная живопись». Создавая эту серию, Чжуан Жун-чжэ использовал тело человека как бумагу или шелк, а кровь – как цветную тушь, служившие изобразительными средствами в традиционной китайской живописи, и с помощью современных инструментов для татуировки «рисовал» и «писал» краткие тексты на человеческом теле. Основные предметы изображения – растения, имеющие устоявшиеся культурные коннотации и определенное смысловое наполнение, и часто встречаются в произведениях

вэньжэньхуа – традиционной китайской «живописи ученых-литераторов», называемой еще «салонной», – например, цветы сливы и хризантемы. Чжуан Жун-чжэ затем запечатлевал на фотографиях эти созданные на человеческом теле произведения «тату-салонной живописи», при этом каждая деталь полученной в результате татуировки раны обретала соответствовавшие художественному замыслу фотографа кондицию и текстуру. Для максимального приближения к «идеалу» обычно требовалось двух- или трехмесячное терпеливое ожидание. Концепция серии «Тату-салонная живопись» – переосмысление традиционного искусства и культуры в современном контексте и символическая интерпретация душевных травм человека.

CHUANG Jung-Che (1980 -)

Born in 1980, Tainan, Taiwan, Chuang Jung-Che received his M.A. from Tainan National University of the Arts and M.F.A. from National Taiwan University of Arts. His artworks has been repeatedly funded by National Culture and Arts Foundation, and meanwhile exhibited in Taiwan and Beijing, China. Creating injuries on human skin, shaping patterns as if making tattoos with tool of tattooing, the subjects of *Life Drawing* are the flowers and words that Chinese scholars would write and draw in their works. In order to create Chinese-literati-painting-like visionary effect, these skin-carved injuries has to be made to consider the texture of the injuries in different period of time. It is when all the injuries came to an ideal condition, cost about 2 to 3 months, the artist then pick the right time in the right place to photograph the injuries. Using flesh as paper and blood as ink, this series intends to make contradictions in the original cultural meaning; furthermore, to represent the culture in a unique embodied yet modern concept of aesthetic.

Хань Юнь-цин (1985 -)

Основа произведений Хань Юнь-цин – это чаще всего эмоции, вызванные воспоминаниями, а также страдания и вербально не выразимые ощущения душевной травмы. Их объединяет мощный нарратив, который способен сильно воздействовать на зрителей.

Хань Юнь-цин специализируется на технологиях альтернативного фотопроцесса XIX века, включая цианотипию, тинтайп (ферротипия), соляную и гум-бихроматную печать и Van Dyke Brown. По мнению фотографа, залог уникальности, вечности и ценности конкретной фотографии – это осознанное соединение ее смыслового и эстетического наполнения с избранной техникой. Как представляется Хань Юнь-цин, одна из главных задач ее творческой деятельности – максимально раскрыть и продемонстрировать зрителям возможности и красоту технологических аспектов фотоискусства.

HAN Yun-Ching (1985 -)

Han Yun-Ching creates works in response to her emotions linking past memories, psychic distress, and even ineffable feelings of the trauma. Her works feature a strong narrative that triggers a direct and straightforward response from the audience.

She specialized in Alternative Photographic Processes of 19th century, including cyanotypes, salted paper prints, Van Dyke Brown, tintypes, Gum Bichromate, etc. She believes it is the marrying of an image with the certain process that makes a photograph distinctive, timeless, and speaks its own volume. She aims to share the beauty of each process to anyone.

Хэ Цзин-тай (1956 -)

Хэ Цзин-тай родился в Пусане, Южная Корея, окончил Философский факультет Государственного университета Чжэнчжи в Тайбэе, Тайвань. По окончании учебы он остался на острове, работая в разное время фотографом-репортером местных китаеязычных журналов «Тянься» (Common Wealth), «Еженедельник Шибао» (China Times Weekly) и «Новостной еженедельник Шибао» (China Times News Weekly), а также газет «Миньшэн бао» (Minsheng Daily News), «Цзыли цзао вань бао» (Independence Morning and Evening Post) и «Гуншан шибао» (Commercial Times). Он был также фотографом-консультантом китаеязычной версии «Playboy», шеф-редактором фоторепортажей ежемесячного журнала «Чжифу» (Smart Monthly), руководителем фоторепортажей еженедельного журнала «Фэйфань синьвэнь» (UBN Weekly) и заместителем главного редактора гонконгского «Еженедельника Минбао» (Mingpao Weekly). В настоящее время он заведует собственной студией визуальных решений «Хэ Чуан».

Хэ Цзин-тай специализируется на репортажной фотографии, и главное направление его творческой деятельности – портреты. Из его произведений этого жанра стоит особо отметить три серии: «Травмированные своей профессией», «На дне города» и «Белый террор». Эти работы выдвигают на передний план образы «маргинализированных» людей, представителей «дна» тайваньского общества. Эти серии фоторабот позволяют сделать заключение о том, что избранные фотографом темы и подходы к ним отражают, помимо многого другого, его глубокую эмпатию к людям.

HO Ching-Tai (1956 -)

Born in Busan, Korea, Ho Ching-Tai is an alumnus of the Department of Philosophy of National Chengchi University. He worked as a photojournalist for the *CommonWealth Magazine*, *China Times Weekly*, *Minsheng Daily News*, *Independence Morning, and Evening Posts*, *China Times News Weekly*, *Commercial Times*, and as director of photography for *Playboy* Chinese Edition, editor-in-chief of photography for *Smart Monthly*, director of photography for *UBN Weekly*, and deputy editor of *Mingpao Weekly*. Ho is currently responsible for the operations at Ho Chuang Image Studio.

Ho specializes in observed portraits. The three series by him, *Occupational Injury Victims*, *Shadowed Life*, and *The File of White Terror*, all use images to speak, shout, and denounce on behalf of underprivileged, marginalized people in Taiwan. The selected subject matters, presentation approaches, efforts devoted into the artworks all originate from the photographer's profound concern and recognition for people.

Хэ Мэн-цзюань (1977 -)

Хэ Мэн-цзюань родилась и работает на Тайване, она – обладательница степени магистра изобразительных искусств, присужденной ей Государственным тайбэйским университетом искусств.

Главное направление творческой деятельности Хэ Мэн-цзюань – современная фотография и «имитированная» реальность. В произведениях фотографа находят отражение ее взгляды на целый ряд социальных проблем. Хэ Мэн-цзюань была удостоена: в 2018 году – специальной премии международного конкурса искусств Arte Laguna Prize; в 2013 году – премии Нью-Йоркского Культурного фонда ISE; и в 2011 году – Гаосюнской премии за достижения в области изобразительных искусств (Тайвань). Ей был также дважды – в 2012 и 2015 годах – присужден грант, предоставляемый американским Советом по культуре Азии.

Произведения Хэ Мэн-цзюань включены в собрания Государственного тайваньского музея изобразительных искусств, Гаосюнского муниципального музея изобразительных искусств, Музея изобразительных искусств в Гуаньду (Тайбэй), Музея изобразительных искусств Фэнцзя (Тайбэй), Музея изобразительных искусств в Кванджу (Южная Корея) и галереи «Белый кролик» (The White Rabbit Gallery) в Сиднее (Австралия). Хэ Мэн-цзюань была резидентом-художником в рамках Нью-Йоркской Международной программы студийного творчества и кураторства (ISCP, в 2013 и 2015 годах) и парижской «Cité International des Arts» (2009–2010), а также

мюнхенской «Ebenböckhaus» и малайзийской «Shalini Ganendra Fine Art» в 2014 году.

Произведения Хэ Мэн-цзюань представлены на Тайване и за его пределами в музеях и галереях, а также на выставках, среди которых – тайбэйская галерея «Шуанфан» ("Double Square", 2017), проводимая Государственным тайваньским музеем изобразительных искусств серия выставок «Тайваньские художники -пионеры, 1971–1980» (2014), Институт культуры Мексики (2011, штат Техас, США), организуемая Государственным тайваньским музеем изобразительных искусств «Тайваньская биеннале» (2010), Гаосюнский муниципальный музей изобразительных искусств (2010), галерея «Sakshi» в Мумбае (Индия, 2009), устраиваемая тайбэйским Музеем изобразительных искусств в Гуаньду «Гуаньдуская биеннале» (2008) и Международный фотофестиваль в Пинъяо (провинция Шаньси, Китай, 2008). Среди стран, в которых выставлялись работы Хэ Мэн-цзюань, – Франция, Германия, Испания, Италия, Чехия, Индия, Южная Корея, Китай, Малайзия, Япония и США.

Isa HO (1977 -)

Born and work in Taiwan. Isa Ho received her Master's degree of Fine Arts from Taipei National University of the Arts. She concentrates on contemporary photography and creates simulated reality. Through these methods that she works to address her social concerns. She was awarded 2018 Arte Laguna Prize Special Prize, 2013 ISE Cultural Foundation Award, 2012 and 2015 Asian Cultural Council grant, 2011 Kaohsiung Art Award. Her works have been collected by the National Taiwan Museum of Fine Arts, Kaohsiung Museum of Fine Arts, Kuandu Museum of Fine Arts, Hong-Gah Museum, Gwangju Museum of Art in Korea and White Rabbit Gallery in Sydney, Australia. She was the resident artist at International Studio and Curatorial Program (ISCP) in New York in 2013 and 2015, and at Cité International des Arts in Paris from 2009 to 2010. Ebenböckhaus in Munich and Shalini Ganendra Fine Art, Malaysia in 2014. Ho has exhibited in museums, biennales and galleries around the world, including:

Double Square Gallery (2017, Taipei, Taiwan), The Pioneers of Taiwanese Artist,1971-1980 in National Taiwan Museum of Fine Arts (2014, Taichung), Instituto Cultural de Mexico (2011, Texas, USA), Taiwan Biennial, National Taiwan Museum of Fine Arts (2010, Taichung), Kaohsiung Museum of Fine Arts (2010, Taiwan), Sakshi Gallery (2009, Mumbai, India), Kuandu Biennale 2008, Kuandu museum of fine arts (2008, Taipei, Taiwan), PINGYAO international photography festival (2008, China) and also France, Germany, Spain, Italy, Czech, India, Korea, China, Malaysia, Japan, the United States, etc.

Хоу Цун-хуэй (1960 -)

Хоу Цун-хуэй родился в 1960 году в городе Гаосюн (ныне – специальном муниципалитете), на юге Тайваня. Он работал фото-репортером в издававшихся в столице Тайбэе, на севере Тайваня, ежедневных газетах – китаеязычной «Цзыли цзао бао» (Independent Morning Post) и англоязычной «Taiwan News».

Первая персональная выставка Хоу Цун-хуэя состоялась в 1995 году в одной из фотогалерей в Тайбэе. Затем он принял участие в нескольких коллективных выставках на Тайване и за его пределами – таких, как выставка, проводимая в рамках Фестиваля визуальных и сценических искусств «Le Printemps de Septembre» («Сентябрьская весна» в Тулузе (Франция, 2000); выставка «История восстановительных работ после разрушительного землетрясения 21 сентября на Тайване» (2000, 2001); «Тайбэйская биеннале» в Тайбэйском муниципальном музее изобразительных искусств (2002); выставка «Вариация Ксанаду» в Тайбэйском музее современного искусства (2005) и выставка «Виды восточного побережья Тайваня» в Хуаляньском креативно-культурном парке, на юго-востоке Тайваня (2008). В 2004 и 2009 годах Хоу Цун-хуэй провел еще две персональные выставки.

Плоды творческой деятельности Хоу Цун-хуэя представлены в серии книг «Творчество тайваньских фотографов» и в сборнике фоторабот «Человечность идет от сердца – история трансформации местных общин». Его работы входят в собрания Государственного тайваньского музея изобразительных искусств, Тайбэйского муниципального музея изобразительных искусств, Гаосюнского муниципального музея изобразительных искусств и Национальной библиотеки Франции в Париже.

HOU Tsung-Hui (1960 -)

Hou Tsung-Hui was born in 1960 in Kaohsiung, Taiwan, and he worked as a photojournalist for *Independent Morning Post* and *Taiwan News*. He held his first solo exhibition in 1995 at a photography gallery in Taipei, followed by "Spring in September," a group exhibition at the Festival International d'Art Toulouse, France in 2000; "921 Earthquake Rebuilding Exhibition" in 2000 and 2001; "Taipei Biennial" in 2002 at the Taipei Fine Arts Museum; a solo exhibition in 2004 at the Tainan National University of the Arts; "Variation Xanadu," a group exhibition at the Museum of Contemporary Art, Taipei in 2005; "Images of the Eastern Coastline," a group exhibition at the Hualien Cultural and Creative Industries Park in 2008; and "Laborers," another solo exhibition at the Kaohsiung City Labor Affairs Bureau in 2009. Hou has also published his photography works in *Aspect & Vision – Taiwan Photographers – Hou Tsung-Hui* and *Humanity From the Heart – Reportage Photography on Community Building*. Hou's artworks are collected by the National Taiwan Museum of Fine Art, Taipei Fine Arts Museum, Kaohsiung Museum of Fine Arts, and Bibliothèque Nationale de France.

Се Чунь-дэ (1949 -)

Се Чунь-дэ родился в Тайчжуне, в центральной части Тайваня. В 1966 году он начал заниматься живописью, и его произведения были отмечены целым рядом наград. В 1967 году он переехал в Тайбэй, в столицу Тайваня. Здесь он погрузился в мир фотографии и экспериментальной кинематографии.

Се Чунь-дэ рос в период ожесточенной полемики между сторонниками «почвенничества» и «модернизма» в литературе – полемики, которая во многом связана с вопросами культурной и политической самоидентификации жителей Тайваня. Такой социально-исторический фон эпохи оказал определенное влияние и на творчество фотографа.

Начиная с 1978 года Се Чунь-дэ работал в разных медиа и кино. Немалый опыт, накопленный им в ходе работы, обогатил его творческий диапазон и инструментарий, а приобретенные им в эти годы знания в дальнейшем нашли применение в областях визуального дизайна и фотографии.

В 1988 году у Се Чунь-дэ состоялась персональная выставка под названием «Родная земля». В период с 1996 по 2001 год он написал два сценария для кино. В 2002 году была проведена еще одна персональная выставка Се Чунь-дэ, под названием «Безграничное странствие». А еще через год он выпустил сборник стихов «Пещера».

Се Чунь-дэ начал обретать славу в международном масштабе, когда он предпринял первые попытки раскрыть в своем творчестве возможности цифровых технологий. В 2011 году он был приглашен для участия в Венецианской биеннале.

В 2013 году Гаосюнский муниципальный музей изобразительных искусств, расположенный на юге Тайваня, в специальном муниципалитете Гаосюн, не только устроил ретроспективную выставку произведений Се Чунь-дэ под названием «Путь в полумраке», но и издал одноименную книгу, в которой были собраны лучшие работы фотографа. В 2018 году в Музее изобразительных искусств при Государственном тайбэйском образовательном университете Се Чунь-дэ представил первую часть работ из серии «Параллельный космос», назвав ее «Небесный огонь». «Небесный огонь» включал в себя крупноформатные, созданные с применением цифровых технологий постановочные снимки, поэзию, перформансы, инсталляции и кулинарию. Этот образец кросс-дисциплинарного творчества как нельзя лучше отражает многомерное восприятие мира этим фотографом-художником.

Работы Се Чунь-дэ включены в собрания Государственного тайваньского музея изобразительных искусств, Тайбэйского муниципального музея изобразительных искусств, Гаосюнского муниципального музея изобразительных искусств и частных коллекционеров.

HSIEH Chun-Te (1949 -)

Born in Taichung, Hsieh Chun-Te began painting in 1966, with his artworks awarded on numerous occasions. He moved to Taipei in 1967 and began working with photography and experimental film. Immersed in an era of debate between homeland literature and modern literature, Hsieh continued with his visual journey and

began working at several media outlets in 1978, where he also took staged photographs for films and worked as a project planner. The experience enriched the way he approached his own visual design and film creation. Hsieh presented his solo exhibition, "Homeland" in 1988, and worked on and completed the film scripts for *Flood, Taipei* and *Bloody Mary* between the years of 1996 to 2001. In 2003, he completed a collection of poems, entitled *The Cave*. His solo exhibition "Non-Zone Moving" in 2002 integrated his art with digital technology and received tremendous feedbacks internationally. His "Le Festin de Chun-Te" was presented during the 2011 Venice Biennale, and he published *Slight Touch* and held a solo exhibition at Kaohsiung Museum of Fine Arts in 2013. *TEN KA*, the first episode of Hsieh Chun-Te's mesmerizing art series *The Parallel Universe*, was presented at the Museum of National Taipei University of Education in 2018. It is a transdisciplinary work that incorporates multiple creative fields such as large-scale digital staged photography, poetry, performance, installation, and cuisine culture. This work not only perpetuates the artist's consistent thinking of the meaning of life, but also sets out on a more spirit-oriented inner journey with a multidimensional cosmic view. Hsieh is still actively creating photography art today, with his art collected by the Kaohsiung Museum of Fine Arts, Taipei Fine Arts Museum, and National Taiwan Museum of Fine Arts.

Хуан Цзянь-хуа (1979 -)

Хуан Цзянь-хуа окончил в 2003 году бакалавриат Факультета скульптуры Государственного тайваньского университета искусств в Тайбэе, на севере Тайваня, а затем, в 2006 году, – магистратуру в Институте пластических искусств Государственного тайваньского университета искусств в Тайнане, на юге Тайваня. Именно во время учебы в Тайнане Хуан переориентировался на создание фотографических образов. Посредством современной цифровой фотографии он передает свое восприятие времени и пространства.

Позднее Хуан продолжал разрабатывать тему идентичности человека в нынешнюю эпоху доминирования визуальных образов. В 2017 году ему была присуждена ученая степень доктора Институтом теории художественного творчества Государственного тайнаньского университета искусств.

Хуан однажды так выразил свое понимание современности: «Мы перемещаемся, движимые неведомыми силами, в нашем парадоксальном мире. Мы черпаем в нем удовольствия и радости, но при этом мы утратили способность распознавать его сущностные черты, видеть его истинный смысл». Хуан широко и многосторонне исследует феномен «лиминоидности» и делает это посредством языка знаков, игры слов, а также репрезентации образов и нарративов в эпоху медийного бума.

Опираясь на превалирующие в нашу цифровую эпоху эмпирическое восприятие действительности и подвижность подходов к вещам и явлениям, Хуан пытается самым интимным и непосредственным способом выявить связь сущего с высшим вселенским разумом и языком своих работ рассказывает пусть и лишенную четкой упорядоченности, но очаровательную притчу о природе человека.

HUANG Chien-Hua (1979 -)

Huang Chien-Hua received his BFA in 2003 from National Taiwan University of Arts, Department of Sculpture, and MFA in 2006 from Graduate Institute of Plastic Arts at Tainan National University of the Arts. During the time in Tainan, his work shifted towards image making. Huang conveys his view on time and space with contemporary digital photography. In 2017, he received his Ph.D. from the Tainan National University of the Arts, Department of Art Creation and Theory, continuing his investigation on the identity of human existence in an image driven age. In regard to contemporaneity, Huang Chien-Hua commented: "*We are drifting in a paradoxical world. We find pleasure in it, but we lost our ability to discern.*" He has extensively observed the liminoid phenomena through signage, word play, and representation in the media era; with experiences existing in a digital age and shifting perspectives, Huang relates to the world's wisdom in the most intimate and direct way, and tells a disorderly yet delightful parable of human nature.

Хуан Мин-чуань (1955 -)

Хуан Мин-чуань, 1955 года рождения, учился изобразительным искусствам в США – в частности, изучал искусство литографии в Нью-Йорке, а затем обучался по специальностям «изобразительное искусство» и «фотография» в Лос-Анджелесе. В 1985 году Хуан Мин-чуань написал монографию «Краткий очерк истории фотографии на Тайване». Это была первая попытка в истории Тайваня описать процессы развития искусства фотографии на острове в периоды правления маньчжурской империи Цин, а затем Японской империи.

Хуан Мин-чуань занимается также кинематографией в качестве режиссера. В течение 1989–1999 годах он выпустил три полнометражных фильма в жанре «драма»: «Человек с Запада», «Большая мечта Прекрасного острова» и «Дырявая шина», которые были отмечены наградами на международных кинофестивалях в Сингапуре, на Тайване и на Гавайях. В рамках Пусанского международного кинофестиваля, в Южной Корее, и Гонконгского фестиваля независимой кинематографии проводились программы-ретроспективы, посвященные этим трем фильмам Хуан Мин-чуаня.

В 2003 году серия документальных фильмов «Эмансипация авангарда» из 14 частей была удостоена престижной на Тайване художественной премии фонда культуры и искусств банка «Тайсинь» в категории «изобразительные искусства». В течение 2013–2017 годов Хуан Мин-чуань, совершая многочисленные поездки между США и Тайванем, работал над документальным фильмом, посвященном жизни и творческой деятельности базирующегося в Нью-Йорке тайваньского художника-акциониста Янь Цзинь-чи. В фильме, называющемся «Плоть в соприкосновении с природой», запечатлены, в частности, перформансы Ян, смысловым центром которых является тема защиты окружающей среды. В 2018 году этот фильм был отмечен наградами на Международном кинофестивале в Саутгемптоне, в Великобритании, – в том числе, в номинации «лучший документальный фильм».

В 2014 году Хуан Мин-чуань основал на своей малой родине, в городе Цзяи, что на юго-западе Тайваня, первый в Азии Международный фестиваль документального кино, посвященный теме искусства.

HUANG Ming-Chuan (1955 -)

Born in 1955, Huang Ming-Chuan firstly majored in lithographic printmaking at the Art Students League of New York and later fine arts and photography at the Art Center College of Design in Los Angles, the United States. In 1985, he published *A Brief Introduction to the History of Taiwanese Photography*, the first article in Taiwan discussing the development of Taiwanese photography in the Qing dynasty and the Japanese colonial period.

Between 1989 and 1999, Huang produced three independent feature films, including *The Man from Island West*, *Bodo* and *Flat Tire*. The first won the Excellent Cinematography Award of the Hawaii International Film Festival and the Silver Screen Award of the Singapore International Film Festival in 1990, and the third earned him the Jury Award of the Golden Horse Festival in 1998. The Pusan International Film Festival and the Hong Kong Independent Film Festival also included these three feature films in their respective thematic programs.

Huang's most renowned television art documentary series *Avant-Garde Liberation* on 14 iconic Taiwanese artists of the 1990s won the Visual Arts Prize of the 1st Taishin Arts Award. From 2013 to 2017, he shuttled between the United States and Taiwan to produce the documentary film titled *Face the Earth*, which recorded the process of a New York-based Taiwanese performance artist producing a work with strong environmental awareness. This documentary film was awarded the Best Documentary of the 2018 Southampton International Film Festival in England.

In 2014 at his hometown Chiayi, Taiwan, Huang incubated the Chiayi International Art Doc Film Festival, which was the first of its kind in Taiwan as well as in Asia and has entered its sixth year today.

Хун Чжэн-жэнь (1960 -)

Хун Чжэн-жэнь родился в 1960 году в Фэнбитоу – местности в волости Сяоган уезда Гаосюн (ныне это – район Сяоган специального муниципалитета Гаосюн), на юге Тайваня. Хун Чжэн-жэнь – фотограф-любитель, выходец из рабочей среды.

Страсть Хун Чжэн-жэня к фотографии и его особая любовь к своей малой родине приводят его к знакомству с местными фотографами-единомышленниками. Равнодушие Хун Чжэн-жэня к славе и коммерческим успехам делает его творчество искренним и «чистым».

События вокруг реализации правительственной программы строительства нового межконтинентального морского контейнерного терминала на территории порта Сяоган, предусматривавшей принудительное переселение жителей поселка Хунмаоган и ограничение их прав в течение многих лет, привело к серии акций протеста, – тема, послужившая лейтмотивом множества фотографических работ Хун Чжэн-жэня. В своих произведениях, соединявших художественные приемы фотографии и скульптуры, он отображал страдания жителей своей родной местности, которые столкнулись с такими серьезными вызовами, как неодолимость обстоятельств, круто меняющих их жизнь, и непредсказуемость будущего.

Сквозь призму творчества Хун Чжэн-жэня мы видим образы людей, которые становятся жертвами не подвластных их воле стихийных бедствий и социально-политических процессов. По убеждению Хун Чжэн-жэня, людей можно принудительно переселить в другую местность и даже попытаться стереть в их сознании память о прошлом, но визуальная документация – это мощное средство против такой манипуляции сознанием и забвения своих корней.

HUNG Cheng-Jen (1960 -)

Hung Cheng-Jen was born in 1960 in Fongbitou in Siaogang and is known for being a true amateur artist with his blue collar background. His passion for photography as well as for local Siaogang culture has brought him to plenty of photography communities. The pure, distant and quiet tones that come from his indifference to fame and fortune have become an exclusive signature in his artwork. Hung's inspirations mainly come from the Hongmaogong Village Resettlement, from which he explores the villagers' anxiety toward the change and the future. He combines photographs and sculpture to generate a series of social changes and rhythms to echo the villlagers' uncertainty. His work portrays the contradictions and bafflements of the people who are suffering from political mistakes, natural disasters and social injustices and how this resettlement erased and abandoned the history of the village. Also revealed in his artwork is the mourning of villagers as everything is gone and nothing is left behind. A lot of memories have been forgotten, but Hung will continue using his camera and photographs to document the stories of Hongmaogong villagers.

Гао Чун-ли (1958 -)

Гао Чун-ли родился в 1958 году в Тайбэе, в 1979 году окончил Государственный тайваньский университет искусств. В разное время он занимался фотографией, домашним видео и экспериментальным кино. Стиль Гао Чун-ли отличается интимностью и, вместе с тем, дерзостью в подрыве устоявшихся стереотипов.

В 1985 году Гао Чун-ли начал работу над серией фотографий, посвященных человеческому телу. На этих фотографиях исследуются визуальные и тактильные аспекты тела, его формы и сущностные характеристики, эстетический потенциал, а также потаенные темы для экзистенциальных размышлений. Эти работы воплощают как противоречивое отношение художника к человеческому телу, так и его раздумья о различных ценностях.

Первая персональная выставка Гао Чун-ли состоялась в 1983 году в Американском культурном центре в Тайбэе. Затем Гао Чун-ли представлял свои произведения на коллективных выставках в Лиссабоне (Португалия, 2003), в Музее изобразительных искусств при Корнеллском университете (США, 2004), на триеннале в галерее искусств Окленда (Новая Зеландия, 2004), в Тайбэйском музее современного искусства (2005), в тайваньском павильоне на Венецианской биеннале (2005) и в Архиве новой истории Центральной академии (Academia Sinica) в Тайбэе (2006).

KAO Chung-Li (1958 -)

Born in Taipei, Taiwan in 1958, Kao Chung-Li graduated from the National Taiwan Academy of Arts (now National Taiwan University of Arts) in 1979. Ranging from photography and family video to experimental film, Kao's oeuvre has been one of a kind and subversive. His human figure series created since 1985 is powerfully expressive in terms of the tactile quality of skin and muscle, the physique and essence of human figure, the aesthetics of chiaroscuro, the objectified human body (along with its strength and energy), and the causal relationship between life and death it implies. The artist's anxious praise, love and hatred of naked body as well as his question about seeking after faith, values and happiness of individuals and families thus find expression in this mesmerizing series. He staged his first solo exhibition of photography at the AIT's American Cultural Center in 1983, and joined several major exhibitions such as "Subversion and Poetry: Contemporary Chinese Art," Lisbon, Portugal (2003), "The Era of Contention: Contemporary Taiwanese Visual Culture," Herbert F. Johnson Museum of Art, Cornell University, New York (2004), "The 2nd Auckland Triennial: Public/Private," Auckland Art Gallery, New Zealand (2004), "Variation Xanadu," Museum of Contemporary Art , Taipei (2005), "The Specter of Freedom," Taiwan Pavilion, the Palazzo delle Prigioni, the 51st Venice Biennale (2005), "Animated Stories," Caixa Forum, Barcelona (2006), and "A Moving Memory," Institute of Modern History, Academia Sinica, Taipei (2006).

Гао Чжи-цзунь (1957 -)

Гао родился в 1957 году в уезде Чжанхуа, в центральной части Тайваня. Он окончил сначала бакалавриат Факультета искусств Университета Нихон (Япония), затем магистратуру и докторантуру Университета Кюсю (Япония) по специальности «искусствоведение», сосредоточив свои силы на фотоискусстве. Гао учился у таких мастеров, как Рэйко Савамото, Сёдзи Уэда и Икко Нарахара.

С 1989 года Гао Чжи цзунь провёл на Тайване и за его пределами более 20 персональных выставок, а его произведения можно встретить в собраниях как индивидуальных ценителей, так и государственных и частных учреждений – таких, как Музей изобразительных искусств Университета Кюсю сангё (Фукуока, Япония), Государственный тайваньский музей изобразительных искусств, Тайбэйский муниципальный музей изобразительных искусств, Музей фотоискусства им. Лан Цзин-шаня (Цюаньчжоу, провинция Фуцзянь, Китай), Центр искусств Университета Минчуань (Тайбэй, Тайвань), «Банк произведений искусства» Министерства культуры Тайваня и бюро культуры ряда местных правительств на Тайване.

Гао Чжи-цзунь преподавал в различных высших учебных заведениях на Тайване и в настоящее время является профессором и деканом Факультета коммерческого дизайна Университета Минчуань в столичном специальном муниципалитете Тайбэй, на севере Тайваня. Перу Гао Чжи-цзуня принадлежит несколько книг, посвященных искусству фотографии.

Jonathan KAO (1957 -)

Born in Changhua, Taiwan in 1957, Jonathan Kao studied photography at the Nihon University College of Art in Japan, and received his master and doctoral degrees in art from the Kyushu Sangyo University in Japan, majoring

in photography art. Kao was under the tutelage of Sawamoto Reiko, Ueda Shoji, and Narahara Ikko. Since 1989, Kao has presented over 20 solo exhibitions in both Taiwan and overseas, with his artworks collected by the Taiwan Art Bank under the Ministry of Culture, National Taiwan Museum of Fine Arts, Taipei Fine Arts Museum, New Taipei City Cultural Affairs Bureau, Changhua County Cultural Affairs Bureau, Museum of Kyushu Sangyo University, Long Chinsan Photography Art Museum, Ming Chuan University Arts Center, and other public and private institutions. Kao has taught at Tamkang University, Shih Hsin University, Chung Yuan Christian University, and National Chengchi University, and he is currently teaching as a professor and serving as department head at the Department of Commercial Design of Ming Chuan University. Kao has also published several books, including *The Palette of Light*, *Viewpoint*, *The Use of Photo Montage on Image Creation*, *Heliography-Private Scenery*, and *Heliography-Private Scenery II*.

Ли Сяо-цзин (1945 -)

Ли Сяо-цзин родился в городе Чунцин, Китай, но вырос на Тайване. Он окончил сначала Факультет изобразительных искусств Колледжа китайской культуры (ныне – Университет китайской культуры) в Тайбэе, затем магистратуру в Колледже искусств Филадельфии (США) по специальности «фотография и кинематография». Вскоре он обосновался в Нью-Йорке, где начал свою карьеру в качестве руководителя художественных программ.

К концу 1970-х годов Ли Сяо-цзин переключился на фотографию как основное поприще своей профессиональной творческой деятельности. В течение нескольких лет он работал в индустрии моды, создавая также фотопортреты и натюрморты (включая монтажи). В 1993 году художник решил максимально использовать новые творческие возможности, основанные на современных цифровых технологиях, и совмещать в одном произведении разные виды изобразительных искусств – такие, как живопись и фотография.

Произведения Ли Сяо-цзина выставлялись не только на Тайване – в Тайбэйском муниципальном музее изобразительных искусств (2016), Государственном тайваньском музее изобразительных искусств (2016) и тайбэйской частной галерее «Дун чжи хуалан» ("East", 2005), но и в ряде городов других стран – в Терминале современного искусства OCAT в Шанхае (Китай, 2005), галерее "OK Harris" в Нью-Йорке (США, 1993, 1994, 1997, 1999, 2001 и 2005), галерее современного искусства "Nichido" в Токио (Япония, 2004), центре ССВ в Лиссабоне (Португалия, 1999), галерее в водонапорной башне Лаган (Galerie du château d'eau) в Тулузе (Франция, 1995) и галерее "Fotofo" в Братиславе (Словакия, 1995). Кроме фотографий, видеоинсталляции Ли Сяо-цзина «108 окон» и «Истоки» были представлены на Венецианской биеннале (2003), в музее "Ars Electronica" в Линце (Австрия, 2005), куда он был приглашен в качестве «художника в фокусе», и на 13-й выставке современного искусства "documenta" в Касселе (Германия, 2012).

Daniel LEE (1945 -)

Born in Chunking, China and raised in Taiwan. Daniel Lee moved to the United States after he received his BFA in painting from College of Chinese Culture. Then he got his MA degree majored in Photography and Film from Philadelphia College of Art and worked as an Art Director in New York until the late seventies, at which point he changed to photography as a career. Within one and a half decades, he went through different stages in fashion, people to still life collage. Since 1993, computer technology allowed him to combine his various drawing, photographic and fine art skills in one medium.

Daniel Lee's work has been shown internationally in solo exhibitions at the Taipei Fine Arts Museum, Taiwan (2016), National Taiwan Museum of Fine Arts, Taichung, Taiwan (2016), OCT Contemporary Art Terminal, Shanghai, China (2005), O.K. Harris Works of Art, New York (1993, 1994, 1997, 1999, 2001, 2005), the East Gallery, Taipei (2005), Nichido Contemporary Art, Tokyo (2004), CCB Center, Lisbon (1999), the Galerie du Chateau d'Eau, Toulouse (1995), the Fotofo Gallery, Bratislava (1995), both of his *108 Windows* and *Origin* in video installation have been shown in the 2003 Biennale of Venice, to be chosen as the Featured artist by Ars Electronica 2005, Linz, Austria and dOCUMENTA (13), Kassel, Germany 2012.

Лян Чжэн-цзюй (1945-)

Лян Чжэн-цзюй родился в 1945 году в городе Шэньян провинции Ляонин, в северо-восточной части Китая. В 1966 году он окончил Тайваньский государственный университет искусств. Писал для разных англо- и китаеязычных изданий на Тайване.

Персональные выставки Лян Чжэн-цзюя были проведены в 1979, 1981 и 1985 годах в Тайбэе. В 1981 году он выпустил сборник произведений «Странствия по Тайваню», в котором представлены фотографии, сделанные им в разных городах и деревнях Тайваня и отличающиеся вдумчивым и прочувствованным подходом к объектам созерцания.

Фотографии Лян Чжэн-цзюя представлены также в сборнике аэроснимков «Пролетая над Тайванем» (1987) и в серии альбомов «Творчество тайваньских фотографов» (1995).

LIANG Cheng-Chu (1945-)

Born in Shenyang, Liaoning Province, China in 1945, Liang Cheng-Chu graduated from the National Taiwan Academy of Arts (now National Taiwan University of Arts) in 1966. He was a freelance writer for *English Weekly*, *Voice of Han Broadcasting Network*, *China Times* and *Economy Daily News*. His representative solo exhibitions were staged at the Spring Galley, Taipei (1979), the United States Information Service, Taipei (1981), and the Jazz Gallery, Taipei (1985). Known for his photography book *Taiwan's Footprint* (1981) featuring landscape of all stripes around Taiwan, Liang articulated his profound humanistic concerns through his camera lens. Apart from his aerial photography book *Taiwan from the Sky* (1987), he also published *Taiwanese Photographers: The Photography Book by Liang Cheng-Chu* (1995), a series dedicated to identifying promising photographers from different generations.

Лю Чжэнь-сян (1963 -)

Лю Чжэнь-сян устроил свою первую персональную выставку в 20-летнем возрасте, в 1983 году, и через четыре года, в 1987 году, начал целенаправленно изучать и фиксировать посредством фотографии развитие сценических искусств на Тайване. Имеет опыт работы в кинематографии и масс-медиа.

Произведения Лю Чжэнь-сяна были представлены на многих выставках различного формата на Тайване и за его пределами, а также включены в собрания нескольких музеев. Среди изданных альбомов его фоторабот и сборников с его участием – «Обращение к двадцатилетнему Лю» (1983), «Творчество тайваньских фотографов» (1989), «Тайваньская фотография как она есть» (2000), «Полный рот рыбных косточек» (2008), «До и после – фоторассказы Лю Чжэнь-сяна о труппе современного танца "Заоблачные врата" ("Cloud Gate")» (2009), «Будда – есть ли он» (2017) и «Коллекционируя "Заоблачные врата"» (2017).

Основное поприще Лю Чжэнь-сяна как профессионального фотографа – сценические искусства и масс-медиа; он имеет многолетний опыт сотрудничества с художественными коллективами Тайваня. В 2010 году он был удостоен престижной на Тайване Литературно-художественной премии им. У Сань-ляня в категории «Фотография». Члены жюри дали высокую оценку творческой деятельности Лю Чжэнь-сяна, отметив его способность «чутко отображать изменения и новые тренды в тайваньском обществе и местной культуре, а также метко запечатлевать грациозные движения танцоров».

LIU Chen-Hsiang (1963 -)

Liu Chen-Hsiang is an experienced photographer who held his first solo exhibition at the age of 20. He began taking photographs to document performing arts in 1987, and also took still images for television programs.

Liu has held many solo and group exhibitions in Taiwan and abroad, with his work collected by museums. Several books on his work have been published, including *Taiwan Photography Files*, *In Between the Moments: Cloud Gate in a Photographer's Memory*, and *Mouthful of Fish Bone*. He previously worked in the media, followed by opening his own photography studio. Devoted in reportage photography and performing arts, Liu works extensively with many performing groups in Taiwan. Winner of the 2010 Wu San-Lien Art Awards for the category of photography, Liu's photographs were recognized by the jurors with the following remark, "A witness of Taiwan's epochal social and cultural shifts and pulses, with moments of beautiful dance movements from the dancers successfully captured." Photo books by Liu that have been published include *Asking Liu Twenty* (1983), *Group Portraits of Taiwanese Photographers* (1989), *Taiwan Photography Files* (2000); *In Between the Moments* (2009), *With or Without Great Budda* (2017), and *Capturing Cloud Gate* (2017), etc.

Мэй Дин-янь (1954 -)

Мэй Дин-янь окончил в 1977 году Факультет изобразительных искусств Университета китайской культуры в Тайбэе. Еще во время учебы он был удостоен серебряной награды художественной выставки «Тай-ян» – одной из старейших на Тайване – и был отмечен Премией «Lion Art» как заслуживающий внимания новый талант в области изобразительных искусств. В 1985 году Мэй Дин-яню была присуждена ученая степень магистра изящных искусств Институтом Пратта в Нью-Йорке.

В период проживания в США с 1985 по 1993 год Мэй Дин-янь уделял много внимания вопросам культурой и политической идентичности и участвовал в организации выставок, стержнем которых служило осознание принадлежности к «комьюнити» (общине). В 1992 году Мэй Дин-янь вернулся на Тайвань и занялся преподавательской деятельностью на Факультете изобразительных искусств Тайбэйского государственного университета искусств.

Мэй Дин-яню удается совмещать преподавательскую и творческую деятельность. Он продолжает создавать произведения на общественно-политические темы, а также публикует монографии, посвященные истории развития ксилографии на Тайване в послевоенные годы. В 1999 году Мэй Дин-янь написал книгу об одном из первопроходцев модернизма в области изобразительных искусств на Тайване Хэ Те-хуа. В 2003 году Тайбэйский музей современного искусства устроил ретроспективную выставку произведений Мэй Дин-яня, приуроченную к 20-летию его деятельности в сфере искусства. В 2014 году подобную выставку провел Тайбэйский муниципальный музей изобразительных искусств, но уже в связи с 30-летием творческой активности художника.

В 2017 году Мэй Дин-янь был удостоен престижной на Тайване Литературно-художественной премии им. У Сань-ляня за достижения в области изобразительных искусств. В настоящее время он является профессором Тайваньского государственного университета искусств.

MEI Dean-E (1954 -)

Mei Dean-E graduated from the Department of Fine Arts at Chinese Culture University in 1977, and was awarded a silver prize from the Tai-Yang Art Exhibition and Lion Art New Talent Award while he was in college. He received his Master's of Fine Arts degree from Pratt Institute in New York in 1985. From 1985 to 1993, Mei stayed in the United States and focused on art issues related to culture, politics, and identity; he was also devoted in political art exhibitions that concentrated on community awareness. He returned to Taiwan in 1992 and taught at the Department of Fine Arts at the Taipei National University of the Arts. In addition to continuing with creating artworks that deal with social and political issues, Mei also regularly publishes papers on the history of woodblock printing from the early years of Taiwan's restoration from Japanese colonial rule. Mei published *Taiwan Art Criticism Series – Ho Tieh-Hua* in 1999, and was invited by the Museum of Contemporary Art, Taipei to present his 20-year retrospective in 2003. Subsequently, he presented a 30-year retrospective at the Taipei Fine Arts Museum in 2014. Winner of the Wu San-Lien Art Award in 2017, Mei currently teaches as a professor at the National Taiwan University of Arts.

Пань Сяо-ся (1954 -)

Пань Сяо-ся, выходец из Тайбэя, начал в 1980 году документировать посредством фотографии жизнь на Орхидеевом острове (Ланьюй), расположенном к юго-востоку от Тайваня. С 1987 по 1995 год он работал в качестве журналиста-фотографа в издательстве газет «Цзыли цзао вань бао» (*Independent Morning and Evening Post*). В этот период Пань Сяо-ся уделял большое внимание документированию бурно развивавшихся в стране общественно-политических движений, а также борьбы коренных народов Тайваня за права владения и пользования их исконными общинными территориями.

Основными объектами интереса фотографа всегда были люди, не принадлежащие к высшим, привилегированным слоям общества. В течение двух лет, с 1988 по 1990 год, он наблюдал жизнь в старом квартале Тайбэя – Мэнцзя, запечатлевая колоритные образы его обитателей и гостей – рабочих, проституток, представителей местной «богемы», владельцев магазинов и иных заведений с традициями, измеряемыми многими десятилетиями. Итогом этих наблюдений стала серия фотографических работ под названием «Хмельные прогулки по Мэнцзя».

Во второй половине 1990-х годов Пань Сяо-ся был фотографом Тайбэйского мемориального музея Событий 28 февраля, открытого в 1997 году в целях сохранения памяти о произошедшем в 1947 году восстании жителей Тайваня против злоупотреблений и произвола властей Национальной партии Китая (Гоминьдан), руководивших правительство Китайской Республики, под юрисдикцией которой Тайвань оказался после поражения бывшей метрополии – Японской империи – во Второй мировой войне, и о последовавших за этим жестоком подавлении восстания и массовых репрессиях. Пань Сяо-ся создал для музея серию портретов матерей жертв трагических Событий 28 февраля. Кроме того, он подготовил также визуальный рассказ о «добровольческих» отрядах аборигенов Тайваня (Такасаго гиютай), сражавшихся в составе японской императорской армии на фронтах Второй мировой войны.

Пань Сяо-ся занимается также документальным кино. В 2002 году он выпустил фильм «Неизвестно за кого – визуальная история Такасаго гиютай», в 2004 году – «Отпечаток общинной традиции – татуировка аборигенной народности атаял как национальное достояние» и в 2009 году – «Исчезновение общины Куцапунган аборигенной народности Рукай» и «Мечта о возвращении домой».

Пань Сяо-ся выпустил четыре сборника своих фотографических произведений: «Тайваньские художники за 100 лет: 1908–2005» (2005), «Заметки о Ланьюй» (2006), «Отпечатки Белого террора: 1949–2009» (2009) и «Свидетельства Событий 28 февраля: 1947–2015» (2015).

Творческий стаж Пань Сяо-ся превышает 35 лет. На протяжении всего этого времени он, будучи фотографом и кинематографистом, ведет своего рода историографическую работу. Имея ценную возможность войти в прямой контакт с живыми свидетелями истории и пользуясь их доверием, Пань Сяо-ся вправе заявить с уверенностью: «Мои фотографии и фильмы – это летопись истории Тайваня».

PAN Hsiao-Hsia (1954 -)

Born in Shihlin, Pan Hsiao-Hsia started to photograph Orchid Island in 1980. He worked as a photojournalist for the *Independence Morning Post* and the *Independence Evening Post* between 1987 and 1995, during which he photographed social movements and "Return My Land Movement" launched by Taiwanese indigenous peoples. He also created the photographic series *Drunken Trips through Monga* during 1988 and 1990. He served as a photographer for the Taipei 228 Memorial Museum in 1996, shooting the image records of the 228 victim's mothers and the Takasago Volunteers.

Apart from his photographic works, Pan also produced several documentaries, including *Who Are We Fighting For: the Story of the Takasago Volunteers* (2002), and a trilogy on Taiwanese indigenous peoples—*The Last Sign of Pat San: Searching for the Indigenous Facial Tattooing* (2004), *The Disappearance of Kucapungane* (2009), and *The Dream of Going Home* (2009).

His photographic publications include *100 Years of Taiwanese Artists, 1908-2005* (2005), *The Photographic Reportage of Orchid Island, 1980-2005* (2006), *Taiwan White Terror: Human Right History* (2009), and *The Testimonies of 228, 1947-2015* (2015).

Recording the landscapes and cultures of Taiwan, Pan's photographic career spans 35 years. Confronting the scars of history and the tragic stories recounted by the victim's families, he confidently stated that *"I document the history and stories of Taiwan with images."*

Шэнь Чжао-лян (1968 -)

Шэнь Чжао-лян родился в 1968 году в городе (ныне – специальном муниципалитете) Тайнань, на юге Тайваня, он – обладатель степени магистра, присужденной ему Институтом прикладных медиа-искусств Государственного тайваньского университета искусств. Он был в разное время заместителем шеф-фотографа одной из крупнейших на Тайване ежедневных газет «Цзыю шибао» (The Liberty Times), художником-резидентом Государственного центрального университета в специальном муниципалитете Таоюань, что на севере Тайваня, а сейчас является доцентом Государственного тайваньского университета искусств. Помимо творческой деятельности, Шэнь Чжао-лян занимается также художественной критикой, исследованиями и кураторством в области фотографии. Он – координатор международного фестиваля фото- и видеоискусств «Photo ONE, Taipei».

Среди произведений Шэнь Чжао-ляна стоит особо отметить серии «Образы Наньфанъао» (2001), «Магнолия обнаженная» (2008), «Рыбный рынок Цукидзи» (2010), «Сцена» (2011), «Вокалисты и сцены» (2013) и «Водевиль по-тайваньски и его исполнители» (2016). Шэнь Чжао-лян был трижды – в 2000, 2002 и 2012 годах – удостоен премии «Золотой треножник» за достижения в области издательской деятельности в категории «Лучшая фотография для журналов». Кроме того, он является обладателем таких престижных премий, как Азиатская фотопремия Сагамихара (2004), присуждаемая в рамках Международного фотофестиваля Тонган (Южная Корея) премия

в категории «Лучший зарубежный фотограф» (2006), нью-йоркская премия "The Artists Wanted" в категории «Фотография» (2011), первая премия в группе профессиональных фотографов-участников в категории «Книга репортажной фотографии» на Международном фотоконкурсе IPA (США, 2012) и литературно-художественная премия Фонда им. У Сань-ляна за достижения в области изобразительных искусств (Тайвань, 2015). Работы Шэнь Чжао-ляна не только публикуются в периодических изданиях на Тайване и за его пределами, но и выставляются в музеях и иных арт-пространствах в США, Канаде, Франции, Великобритании, Испании, Нидерландах, Дании, Италии, Перу, Бразилии, Гватемале, Аргентине, Японии, Южной Корее, Сингапуре, Камбодже и Китае.

SHEN Chao-Liang (1968 -)

Born in Tainan, Taiwan in 1968, Shen Chao-Liang obtained his Master's degree from the Graduate School of the Applied Media Arts, National Taiwan University of Arts. He worked as a Deputy Chief photographer for the *Liberty Times*, Taiwan, the artist in residence at National Central University and currently is the adjunct associate professor at the National Taiwan University of Arts. Aside from photographic creation, he also works on photography commentary, research, curation, and convener of the Photo ONE, Taipei.

His major works include *Reflections of Nan-Fang-Ao* (2001) to the latter series of *YULAN Magnolia Flower* (2008), *Tsukiji Fish Market* (2010), *STAGE* (2011), *SINGERS & STAGES* (2013) and *Taiwanese Vaudeville Troupes* (2016). Shen won the Golden Tripod Award for Best Photography (Magazine Category) of R.O.C. (Taiwan) in 2000, 2002 and 2012, the Asia Award in Sagamihara, Japan (2004), the Dong-gang Photography Award, Korea (2006), the Artists Wanted: Photography Category Award, NY, USA (2011), the IPA (International Photography Awards) 1st Place in Professional: Book of Documentary, LA, USA (2012), and the 2015 Wu San-Lien Award, Taiwan, among others. In addition to being published in journals home and abroad, Shen's works have been exhibited in museums and art institutions in the United States, Canada, France, the United Kingdom, Spain, the Netherlands, Denmark, Italy, Peru, Brazil, Guatemala, Argentina, Japan, Korea, Singapore, Cambodia and PRC China.

Сюй Чжэ-юй (1968 -)

Когда Сюй Чжэ-юй учился в Нью-Йорке (1995–1997) кинематографии, он, используя негативы особо высокой чувствительности, фиксировал малознакомые ему знаки, символы и сцены в разных уголках мира ночной жизни этого мегаполиса. Образы, заснятые в темноте, и с нечеткими контурами отражают сущностное противостояние между «видимым» и «невидимым».

В период 2004–2007 гг. Сюй Чжэ-юй не только стал лауреатом Тайбэйской и Гаосюнской премий за достижения в области изобразительных искусств, но и устроил первую персональную выставку в Тайбэйском муниципальном музее изобразительных искусств под названием «Местонахождение». В представленных на выставке произведениях прослеживаются поиски Сюй Чжэ-юем ответов на вопросы, связанные с изображением и репрезентацией «действительности» и «правды».

Сюй Чжэ-юй преподает в настоящее время в высших учебных заведениях на Тайване по специальности «дизайн». Кроме работы над собственными творческими проектами в области фото- и видеоискусства, Сюй Чжэ-юй занимается также интегрированным дизайном и организацией выставок.

SHEU Jer-Yu (1968 -)

While learning the art of photography in New York from 1995 to 1997, Sheu Jer-Yu began using ultra-high speed film to capture unfamiliar scenes and settings found at different places at night. These images taken at nighttime with drifting silhouettes of people floating in the dark have become Sheu's unique visual style in which visuality and implication are concealed and shown in ambiguous ways. From 2004 to 2007, in addition to winning a Taipei Art Award and a Kaohsiung Award, Sheu also presented his first solo exhibition, "Being There" at the Taipei Fine Arts Museum, where he used images to search for a sense of truth and looked for answers by "Being There." Sheu currently teaches design at a university, and in addition to creating visual art, he also takes on integrated design and curatorial projects.

Цай Вэнь-сян (1961 -)

Цай Вэнь-сян родился в 1961 году в городе Цзилун, на самом севере Тайваня. В 1993 году он перебазировался в Нью-Йорк и через три года, в 1996 году, окончил магистратуру нью-йоркской Школы изобразительных искусств по специальности «художественная фотография». В настоящее время он посвящает себя не только творчеству в области фотоискусства, но и кураторской деятельности. Одна из главных тем произведений Цай Вэнь-сяна – потенциал фотографии как средства кросс-культурного прочтения реальности.

Сборник фоторепортажей Цай Вэнь-сяна, сделанных в период конца 1980-х – начала 1990 годов, когда на Тайване бурно развивались общественно-политические движения после отмены в 1987 году действовавшего почти 40 лет военного положения, был издан в 2008 году под названием «Эпоха отважных свершений» при финансовой поддержке Бюро культуры Городского правительства Тайбэя. Фотографии из этого сборника были представлены в 2009 году на одноименной выставке, спонсируемой Тайваньским фондом демократии. До появления на свет «Эпохи отважных свершений» сборник произведений художественной фотографии Цай Вэнь-сяна под названием «Память: разница во времени» был издан в 2006 году при финансовой поддержке Тайваньского государственного фонда культуры и искусств. Фонд выступил также спонсором одноименной выставки. Перу Цай Вэнь-сяна принадлежат две книги по теме графического дизайна – «TT time&tide» и «Праджняпарамита».

TSAI Wen-Hsiang (1961 -)

Tsai Wen-Hsiang was born in Keelung, Taiwan in 1961 and moved to New York in 1993. He obtained his master's degree in photography from the School of Visual Arts in New York in 1996, and is now a contemporary Taiwanese photographer, a visual artist, and an independent art curator. Most of Tsai's artworks focus on experimenting with contemporary photography as cross-cultural expressions. His book, *The Defiance Times*, was published with support from the Department of Cultural Affairs, Taipei City Government, with

an exhibition under the same title sponsored by the Taiwan Foundation for Democracy. His exhibition and publication entitled "Time Differences in Memory" also received support from the National Culture and Arts Foundation in Taiwan. Tsai is also the author of *TT time & tide* and *Bōrě Bōluó*, which are two books on graphic design.

Цзэн Минь-сюн (1968 -)

Цзэн Минь-сюн, 1968 года рождения, в 1996 году начал осваивать навыки фотографии самостоятельно. В 1999 году он пострадал в результате одного из сильнейших в истории Тайваня землетрясений – Разрушительного землетрясения 21 сентября. Этот опыт оказал глубокое влияние на его подход к творчеству и художественную карьеру. Затем, благодаря сотрудничеству с известным на Тайване обозревателем и профессором в области изобразительных искусств Се Ли-фа, Цзэн Минь-сюн стал заниматься созданием фото-портретов. Из реализованных им проектов в этом направлении стоит особо отметить серию «Главы Тайваня», поскольку она содержит ценные снимки самых выдающихся личностей в каждой сфере деятельности.

В сборниках произведений «Пейзажи. Тишина» и «Там и здесь» представлены снимки, созданные Цзэн Минь-сюном вне рамок фотопортретов. Начиная с 2010 года он занимается визуальной документацией жизни незрячих детей и их семейных отношений. Этот проект называется «Нежное мерцание». Кроме того, Цзэн Минь-сюн осуществляет требующие многолетней работы проекты визуальной документации, в центре внимания которых – тайваньская культура и ее проявления в жизни простых людей.

Произведения Цзэн Минь-сюна отличаются тонкой наблюдательностью и невозмутимостью. В 2016 году, с учетом его давних усилий по визуальной документации тайваньских жизни, культурного ландшафта и человеческих образов, Цзэн Минь-сюн был удостоен Премии Культурно-образовательного фонда им. доктора Линь Цзун-и за достижения в области культуры. В 2018 году он был приглашен пекинским Центром фотоискусства «Три тени» для проведения мастер-класса в рамках Международного фотофестиваля «Jimei x Arles» во Франции.

TSENG Miin-Shyong (1968 -)

Born in 1968, Tseng Miin-Shyong began self-learning photography in 1996. He was a victim of the 921 Earthquake that struck Taiwan in 1999, and by chance, he met art critic Prof. Shaih Lifa and started collaborating with him, which launched his career in portrait photography. Tseng later completed several portrait photography projects on his own, and one of the series, *Face's Talk*, includes portraits of some recent influential figures in various fields in Taiwan and is an important archive of instrumental people in Taiwan's recent history.

Voice Inside and *Here There* are ongoing projects that consist of non-portrait artworks that he began creating in 2010. Using an approach he calls "subtly emerging light," Tseng captures throughout the years the lives of a group of visually impaired children and their relationships with their families. Moreover, he has also been documenting the lives of everyday people with images capturing unique Taiwanese cultures. These series take anywhere from a few years to over a decade to create.

Tseng is known for his sensitive observation and cool, serene visual style, and his extensive efforts in documenting the people, lifestyles, and cultures of Taiwan. He was awarded with the Annual Cultural Award from Dr. Lin Tsung-I Foundation in Taiwan, and was invited by the Three Shadows Photography Art Centre in China to host a photography educational workshop during the Jimei x Arles International Photo Festival in 2018.

Ван Ю-бан (1952 -)

Ван Ю-бан родился в 1952 году в волости Юнцзин уезда Чжанхуа, в центральной части Тайваня. Ван – выпускник Государственного среднего промышленного профессионального училища старшей ступени Юнцзин. В 1991 году он впервые посетил общину Куцапунган аборигенной народности Рукай в уезде Пиндун, на самом юге Тайваня. Эта поездка положила начало его многолетней работе по визуальному и письменному документированию жизни народности Рукай – работе, которая продолжается уже более 25 лет.

Персональная выставка Ван Ю-бана 2015 года «Жизнь и душа. Путь домой» была номинирована на присуждение престижной на Тайване художественной премии Фонда культуры и искусств банка «Тайсинь». В 2016 году вышел сборник статей и фотографий Ван Ю-бана «Сабау! Куцапунган – рассказ Ван Ю-бана о народности Рукай в фотографиях», выпущенный Гаосюнским муниципальным музеем изобразительных искусств совместно с издательством «Lion Art». Этот сборник работ был рекомендован в 2017 году членами жюри тайваньской премии за достижения в области издательской индустрии «Золотой треножник» как одна из самых качественно изданных книг года. Фотографии, которые вошли в этот сборник, имеют особую ценность не только с культурно-этнографической, но и с художественной точек зрения. Они имеют большое значение для изучения уникальных культур аборигенных народов Тайваня. Кроме того, работам Ван Ю-бана свойственна способность производить на зрителя сильный эстетический эффект, генерируя визуальное напряжение.

WANG Yu-Pang (1952 -)

Born in Yongjing Township, Changhua County in 1952, Wang Yu-Pang graduated from the Provincial Yeong-Jing Industrial Vocational High School. Visiting the Kucapungane tribe for the first time in 1991, he started his career that spans more than 25 years in documenting the Rukai with image and texts. Staged in 2015, his solo exhibition "Life & Soul, the Way Back Home" was nominated for the 14th Taishin Art Award. Published collaboratively by the Kaohsiung Museum of Fine Arts and the Lion Art in 2016, his photographic book *Sabau! Haucha – Wang Yu-pang: Image Speaking Rukai* was included in the recommended reading by the 41st Golden Tripod Awards. His documentary photography is not only of great significance for the conservation and research of the cultures of Taiwanese indigenous peoples, but also powerfully expressive and aesthetically pleasing in terms of artistic presentation.

У Чжэн-чжан (1965 -)

У Чжэн-чжан родился в 1965 году в уезде Пиндун, на самом юге Тайваня. В 2000 году он окончил Колледж искусств и дизайна Саванны (штат Джорджия, США) и в настоящее время является ассистентом-профессором Факультета визуальной коммуникации и дизайна Технологического университета Линдун в специальном муниципалитете Тайчжун, в центральной части Тайваня.

У Чжэн-чжан имеет опыт работы в сфере масс-медиа, был фотографом-репортером разных журналов и газет, работал также штатным фотографом в одной из крупнейших на Тайване корпораций «Тайсу» (Formosa Plastics Group).

Произведения У Чжэн-чжана были отмечены в 2014 году Гаосюнской премией изобразительных искусств («Приз обозревателей»), в 2012 году – Премией за креативные достижения в сфере визуальных искусств Фонда Ли Чжун-шэна, в 2011 году – гран-при Фото-фестиваля в Лишуе (провинция Чжэцзян, Китай) и в 2010 году – гран-при жюри Конкурса The Power of Self в Нью-Йорке (США). Работы У Чжэн-чжана были включены также в шорт-лист Тайбэйской премии за достижения в области изобразительных искусств в 2009 году.

У Чжэн-чжан был приглашен к участию в Лондонской биеннале дизайна (2018), Сингапурском международном фестивале фотографии (2012), Гонконгской арт-экспо (2012), Фото-фестивале в Лишуе (2011), Международном фестивале фотографии в Сан-Антонио (штат Техас, США, 2011), Международном фото-экспо в Дали (провинция Юньнань, Китай, 2010), Тайваньской биеннале (2010) и Фестивале современной фотографии в Новосибирске (Россия, 2010). Произведения У Чжэн-чжана выставлялись также в Музее изобразительных искусств в Кванджу (Южная Корея) и Музее изобразительных искусств Токийского университета искусств (Япония).

Работы У Чжэн-чжана включены в коллекции Государственного тайваньского музея изобразительных искусств, Тайбэйского муниципального музея

изобразительных искусств, Гаосюнского муниципального музея изобразительных искусств, Национального центра фотографии, «Банка произведений искусства» Министерства культуры Китайской Республики (Тайвань), Бюро культуры Уездного правительства Пиндуна и Бюро культуры Городского правительства Тайчжуна.

WU Cheng-Chang (1965 -)

Born in Pingtung, Taiwan in 1965, Wu Cheng-Chang graduated from the Savannah College of Art and Design in 2000. He is currently teaching at the Department of Visual Communication Design, Ling-Tung University in Taichung, Taiwan. He worked as a photojournalist and photographer at *Business Weekly*, *Taiwan Daily News*, *Brother Pro-Baseball Magazine* and Formosa Plastics Group. He has won many awards including 2014 Observer's Award and Excellent Work Award in New Media of Kaohsiung Awards, 2012 Grand Prize of Creative Award of Visual Art, 2011 Grand Award of China Lishui International Photography Cultural Festival, 2010 Grand Prize of The Power of Self an image competition (Artists Wanted, New York) and 2009 the Honorable Mention Award of Taipei Arts Awards, etc.

He has been invited to exhibit his works at the 2018 London Design Biennale, University Art Museum at Tokyo University of the Arts, Gwangju Museum of Art in Korea, 2012 Singapore International Photography Festival, 2012 Hong Kong International Art Fair, 2011 FOTOSEPTIEMBRE USA-SAFOTO International Photography Festival, 2011 China Lishui International Photography Cultural Festival, 2010 2nd Dali International Photography Exhibition, 2010 3rd Novosibirsk International Festival of Contemporary Photography and 2010 Taiwan Biennial, etc.

His works have been collected by the National Taiwan Museum of Fine Arts, the Taipei Fine Arts Museum, the Kaohsiung Museum of Fine Arts, the National Museum of Photography and Images, the Art Bank Taiwan, the Cultural Affairs Bureau, Pingtung, Taiwan, and the Cultural Affairs Bureau, Taichung, Taiwan.

У Тянь-чжан (1956 -)

У Тянь-чжан родился в 1956 году в городе Цзилун, на самом севере Тайваня. В 1980 году он окончил Факультет изобразительных искусств Университета китайской культуры в Тайбэе.

В 1980-х годах У Тянь-чжан привлек внимание художественного сообщества Тайваня серией произведений живописи, которые насыщены образами колоритной местной культуры. При этом он посредством искусства талантливо отображал явления политики и истории и, в результате, снискал неофициальный почетный титул «первого художника Тайваня эпохи после отмены военного положения» (с 1949 по 1987 год на Тайване действовал режим чрезвычайного положения).

В 1990-х годах У Тянь-чжан стал экспериментировать с фотографией и смешанными медиа и разрабатывать специфическую «исконно тайваньскую эстетику». Отталкиваясь от принципов этой «исконно тайваньской эстетики» он создал серию работ с применением фотографии. В 2000 году широкий спектр технических возможностей компьютерной обработки фотографий дал У Тянь-чжану новый импульс к инновациям, и произведения, созданные в результате его художественных поисков в этом направлении – в жанре «постановочная фотография», обладают шокирующим, но в то же время резонирующим с душевным состоянием широкой публики эффектом. В 2010 году У Тянь-чжан поставил перед собой новую задачу – экспериментировать с «движущимися изображениями». С помощью таких эффектов, как «долгий непрерывный план», «постерирование» (придача фотографии плакатного стиля) и «убыстренная съемка», а также интерактивных приемов инсталляции У Тянь-чжан создает загадочную атмосферу созерцания и открывает новое креативное направление в искусстве фотографии, соединяющее в себе «динамичность» визуальных образов с концепцией «пространственного театра».

WU Tien-Chang (1956 -)

Wu Tien-Chang was born in 1956 and grew up in Keelung, Taiwan. He graduated from the Department of Fine Arts of Chinese Culture University in 1980. He began to gain recognition in the art world in the 80s with his innovative homeland imageries and paintings. With artworks that dealt with political and historical subject matters, Wu became known as an art vanguard during the post-martial law era in Taiwan. He then began working with photography and mixed media in the 90s and started to create photo series showcasing Taiwanese culture through the use of his own unique "Taike" (local Taiwanese) aesthetic style. At the turn of the millennium, Wu began making art using the then advancing computer photography editing tools and composite technology. Integrating physical design and with demands for precision, he used the technique of staged photography and produced many much-talked about images that were shocking and powerful. Since 2010, he has once again challenged himself by working with motion graphics, with techniques such as one-take shooting, skip frames, and high-speed filming applied. With the integration of interactive designs and mechanisms, the artworks evoke an uncanny atmosphere and open up an innovative new path that combines motion graphics with theater.

Яо Жуй-чжун (1969 -)

Яо Жуй-чжун родился в 1969 году в Тайбэе, окончил в 1994 году Факультет изобразительных искусств Государственного колледжа искусств (ныне – Государственного тайбэйского университета искусств).

Произведения Яо Жуй-чжуна были представлены на Венецианской биеннале (Италия, 1997), Йокогамской триеннале современного искусства (Япония, 2005), Азиатско-Тихоокеанской триеннале современного искусства (Австралия, 2009), Шанхайской биеннале (Китай, 2012 & 2018), Шэньчжэньской скульптурной биеннале (Китай, 2014), Венецианской архитектурной биеннале (Италия, 2014), Сеульской биеннале "Media City" (Южная Корея, 2014), Триеннале азиатского искусства в Манчестере (Великобритания, 2014), Азиатской биеннале (2015) и Сиднейской биеннале (Австралия, 2016). Яо Жуй-чжун – лауреат премий «Multitude Art Prize» (Китай) 2013 года и «ABF Art Prize» 2014 года.

Произведения Яо Жуй-чжуна охватывают широкий спектр тем, при этом главная из них – это «абсурдность бытия» как она представляется художнику.

Яо Жуй-чжун является автором нескольких книг, посвященных изобразительным искусствам: «Инсталляционное искусство на Тайване: 1991–2001», «Новая волна в современной тайваньской фотографии», «Прогулка по руинам на Тайване», «Перформанс-арт на Тайване: 1978–2004», «Разрушенные острова», «Яо Жуй-чжун», «Безграничность возможностей человека», «Полусвет», «Скачок через два года», «Мираж» (выпуски 1–7, составитель), «Что-то синее», «Инкарнация», «Ад+», «Сборники интервью с фотографами» (выпуски 1–3, главный редактор).

YAO Jui-Chung (1969 -)

Born in 1969 in Taipei, Yao Jui-Chung graduated from the Taipei National University of the Arts. He represented Taiwan at the Venice Biennale (1997) and took part in the International Triennale of Contemporary Art Yokohama (2005), APT6 (2009), Shanghai Biennial (2012), Shenzhen Sculpture Biennale (2014), Venice Architecture Biennale (2014), Media City Seoul Biennale (2014), Asia Triennial Manchester (2014), Asia Biennale (2015), Sydney Biennale (2016) and Shanghai biennial(2018). Yao won the Multitude Art Prize on 2013 and 2014 ABF Art Prize. The themes of his works are varied, but most importantly they examine the absurdity of the human condition. He also published *Installation Art in Taiwan 1991~2001*, *The New Wave of Contemporary Taiwan Photography*, *Roam The Ruins of Taiwan*, *Performance Art in Taiwan 1978~2004*, *Ruined Islands*, *Yao Jui-chung*, *Beyond Humanity*, *Nebulous light*, *Biennial-Hop*, *Mirage (One to Seven)*, *Some thing blue*, *Incarnation*, *Hell Plus*, *Photo-diluge (One to Three)*.

Юань Гуан-мин (1965 -)

Юань Гуан-мин родился в 1965 году в Тайбэе, в 1989 году окончил Государственный институт искусств (ныне – Государственный тайбэйский университет искусств), затем учился в Академии дизайна в Карлсруэ (Германия) с 1993 по 1997 год, и по окончании учебы ему была присуждена степень магистра медиаискусств. В настоящее время он является профессором Факультета новых медиаискусств Государственного тайбэйского университета искусств.

Юань Гуан-мин – один из самых активных на творческом поприще и самых известных на международной арене тайваньских художников в области медиаискусства. В 1984 году он занялся видео-артом и с тех пор находится в авангарде этого направления искусства на Тайване. Соединяя символы, метафоры и технологии, Юань Гуан-мин создает в своих произведениях цифровые визуальные иллюзии, отображающие тонкие и сложные процессы восприятия человеком современного визуально-центричного мира и соответствующее психическое и ментальное состояние. Стиль художника отличается утонченностью, поэтичностью и насыщенностью философскими смыслами.

Юань Гуан-мин неоднократно приглашался для участия в крупных международных выставках – таких, как Триеннале в Аити (Япония, 2019), 1-я Банкогская арт-биеннале (Таиланд, 2018), Лионская биеннале (Франция, 2015), Триеннале в Фукуока (Япония, 2014), Азиатско-Тихоокеанская триеннале современного искусства (Австралия, 2012), Сингапурская биеннале (2008), Биеннале в Ливерпуле (Великобритания, 2004), Триеннале в Окленде (Новая Зеландия, 2004), Венецианская биеннале (Италия, 2003), Международная биеннале медиаискусств в Сеуле (Южная Корея, 2002), Биеннале, устраиваемая токийским Центром интеркоммуникации ICC (Япония, 1997) и Тайбэйская биеннале (Тайвань, 2002, 1998 и 1996). Выставка произведений художника под названием "01.01: Art in Technological Times" («01.01: Искусство во времена технологий») состоялась также в Музее современного искусства Сан-Франциско (США) в 2001 году.

YUAN Goang-Ming (1965 -)

Yuan Goang-Ming was born in 1965 in Taipei, Taiwan. He graduated from the National Institute of the Arts (now Taipei National University of the Arts) in 1989 with an undergraduate degree in art and then studied in Germany from 1993 to 1997, where he received a master's degree in media art from the Academy of Design in Karlsruhe. He is now a professor at the Department of New Media Art in the Taipei National University of Arts. As one of the most active and internationally acclaimed Taiwanese media artists, Yuan began making video art in 1984 and is also considered a video art vanguard in Taiwan. Combining symbolic metaphors with imaging technologies, Yuan often uses his work to create digital visual illusions conveying various intricate psychological and mental perceptions and conditions that people go through in today's visual society. The refined visual style he has developed is often poetic and philosophical. Yuan is a frequent contributor to major international exhibitions, including the Aichi Triennale (2019), the 1st Bangkok Art Biennale (2018), Biennale de Lyon (2015), Fukuoka Triennale (2014), Asia Pacific Triennial of Contemporary Art in Australia (2012), Singapore Biennale (2008), Liverpool Biennial (2004), Auckland Triennial in New Zealand (2004), the 50th Venice Biennale – Taiwan Pavilion (2003), Seoul International Media Art Biennale (2002), and the exhibition, 01.01: Art in Technological Times, presented at the San Francisco Museum of Modern Art (2001), ICC Biennial, Japan (1997), and Taipei Biennial (2002, 1998, and 1996).

透視假面－甜楚現代性

指導單位
中華民國文化部、克拉斯諾亞爾斯克邊區文化部

主辦單位
國立臺灣美術館、克拉斯諾亞爾斯克美術館

發行人
林志明

編輯委員
梁晉誌、汪佳政、黃舒屏、蔡昭儀、蔡雅純、薛燕玲、
林晉仲、周益宏、張智傑、楊媚姿、劉木鎮

策展人
安德列·馬提諾夫、楊衍昀、謝爾蓋·科瓦列夫斯基

主編
黃舒屏

專文撰文
安德列·馬提諾夫、楊衍昀

執行編輯
林曉瑜、阮暄雅

校對
安德列·馬提諾夫、楊衍昀、謝爾蓋·科瓦列夫斯基、
林曉瑜、阮暄雅

美術編輯
李雋卿

翻譯
王聖智、廖蕙芬、沈怡寧、陳韻聿、黎亞力、吳蔚

展覽日期
2019.09.18-2019.11.18

展出地點
俄羅斯克拉斯諾亞爾斯克美術館

出版單位
國立臺灣美術館

地址
臺中市 40359 西區五權西路一段 2 號

電話
04-23723552

傳真
04-23721195

網址
http://www.ntmofa.gov.tw

承印單位
宏國群業股份有限公司

出版日期
中華民國 108 年 9 月

統一編號 / 1010801452

ISBN / 978-986-5437-02-2（平裝）

定價 / 新台幣 500 元

國家圖書館出版品預行編目（CIP）資料

透視假面：甜楚現代性 / 安德列.馬提諾夫,楊衍昀撰文.
-- 臺中市：臺灣美術館, 2019.09
128 面；18×23 公分
ISBN 978-986-5437-02-2（平裝）

1.攝影集

958 108014408

Под маской : сущность современности

Руководящие организации
Министерство культуры Китайской Республики (Тайвань), Министерство культуры Красноярского края

Главные организаторы
Государственный тайваньский музей изобразительных искусств, Музейный центр «Площадь Мира»

Издатель
Линь Чжи-мин

Члены редакционного совета
Лян Цзинь-чжи, Ван Цзя-чжэн, Хуан Шу-пин, Цай Чжао-и, Цай Я-чунь, Сюэ Янь-лин, Линь Цзинь-чжун, Чжоу И-хун, Чжан Чжи-цзе, Ян Мэй-цзы, Лю Му-чжэнь

Кураторы
Андрей Мартынов, Юня Янь, Сергей Ковалевский

Главный редактор
Хуан Шу-пин

Авторы тематических статей
Андрей Мартынов, Юня Янь

Исполнительные редакторы
Линь Сяо-юй, Жуань Сюань-я

корректоры
Андрей Мартынов, Юня Янь, Сергей Ковалевский, Линь Сяо-юй, Жуань Сюань-я

Художественный редактор
Ли Си-цин

Переводчики
Ван Шэн-чжи, Ляо Хуэй-фэнь, Шэнь И-нин, Чэнь Юнь-юй, Алекс Ли, У Вэй

Время проведения выставки
с 18 сентября по 18 ноября 2019 г.

Место проведения выставки
Музейный центр «Площадь Мира» (г. Красноярск)

Выпускающая организация
Государственный тайваньский музей изобразительных искусств

Адрес
40359 специальный муниципалитет Тайчжун, ул. Уцюань зап., секция 1, д. 2

Телефон
(04)2372-3552

Факс
(04)2372-1195

Веб-сайт
https://www.ntmofa.gov.tw/

Полиграфия
Компания с ограниченной ответственностью «Хунго цюнье» (HK Printing Group, Ltd.)

Дата издания
Сентябрь 2019 г.

Номер единого государственного реестра /
1010801452

ISBN / 978-986-5437-02-2

Цена / 500 новых тайваньских долларов

Behind the Mask: Rose of Modernity

Supervisors
Ministry of Culture, Republic of China (Taiwan),
Ministry of Culture of Krasnoyarsk Region

Organizers
National Taiwan Museum of Fine Arts, Museum Centre
"Ploschad Mira"

Publisher
LIN Chi-Ming

Editorial Committee
LIANG Chin-Chih, WANG Chia-Cheng, HUANG Shu-
Ping, TSAI Chao-Yi, TSAI Ya-Chiun, HSUEH Yen-Lin,
LIN Chin-Chung, ZHOU Yi-Hong, CHANG Chih-Chieh,
YANG Mei-Tzu, LIU Mu-Chun

Curators
Andrey MARTYNOV, Yunnia YANG, Sergey
KOVALEVSKY

Chief Editor
HUANG Shu-Ping

Essay Writers
Andrey MARTYNOV, Yunnia YANG

Executive Editors
LIN Hsiao-Yu, JUAN Hsuan-Ya

Proofreaders
Andrey MARTYNOV, Yunnia YANG, Sergey
KOVALEVSKY, LIN Hsiao-Yu, JUAN Hsuan-Ya

Graphic Designer
Sunny LI

Translators
WANG Sheng-Chih, LIAO Hui-Fen Anna, SHEN Yining,
CHEN Yun-Yu, Alexander Tsverianishvili, Matthew
Townend

Exhibition Date
2019.09.18-2019.11.18

Venue
Museum Centre "Ploschad Mira"
Mira Sq., 1, Krasnoyarsk, Russia

Publisher
National Taiwan Museum of Fine Arts

Address
40359 2, Sec.1, Wu-Chuan W. Rd., Taichung
Taiwan

TEL
(04)2372-3552

FAX
(04)2372-1195

Website
https://www.ntmofa.gov.tw/

Printer
EPOD Digital Content Co., Ltd.

Publishing Date
September, 2019

GPN / 1010801452

ISBN / 978-986-5437-02-2

Price / NTD 500